品牌設計力

2

東販編輯部／編著

編輯序

　　2018年的《品牌設計力》出版後，廣受讀者的好評，相較於設計領域的概念與理論，對於剛踏入設計業界或是想了解品牌設計的人來說，能夠學習到實際出現在市場上且具有足夠商業價值的品牌設計案，不僅能讓他們對設計領域的商業發展有所認識，也對現今品牌設計市場有更多的了解。

　　近年來不論規模大小、員工人數多寡的企業都開始對品牌識別的塑造越來越重視，以往只願意付出幾百塊畫張圖做LOGO的企業主，也開始明白品牌對企業的重要性並不只是一個招牌或LOGO，而是與企業未來的行銷發展息息相關。在小眾市場興起，小而美的品牌有機會搶佔大市場的如今，企業主該如何針對自己的企業找出品牌核心價值，以及設計師該怎麼幫助企業設計出符合其市場價值的品牌，都是需要長期學習與研究的事情。

　　「當你想討好所有人，最後反而一無所有。」這是在發展小眾市場時我們最常聽到的一句話，這點對於品牌設計也是一樣的道理，追根究柢，品牌設計最終目的並不是討好企業主，也不是設計師自己覺得好看就好，只有與行銷面配合、經過市場的重重考驗、在社會上屹立不搖，才會知道是否為真正好的設計。

　　此次出版的《品牌設計力2》為前書《品牌設計力》的升級進化版，除了邀約的設計公司橫跨北中南，讓讀者多了解全台品牌顧問公司不同的設計理念，案例也隨之加倍提高到36個，產業類別從餐飲業、製造業、美妝業到石化業等超過5種產業領域，讓讀者多方學習、思考，從中了解各個品牌顧問公司針對不同產業所需，其品牌設計的定位發展、設計概念與發想規劃。

　　除了邀請品牌顧問公司分享實際品牌案例外，這次也針對品牌設計的部分提出了Q&A，希望剛接觸品牌設計的讀者，能多了解業界狀況與未來發展市場的情報。

　　LiN品牌設計總監林煜認為，與企業主的溝通不能僅止於設計面，還需要有效創造產品價值和品牌精神，好的設計要能全面解決問題，讓品牌替商品說故事！

　　汎羽品牌企劃設計的創辦人馮煒棠，提醒新手設計師應該站在企業主的角度去關心與看待問題，才能正確得到「解決問題的思考能力」。

　　簡單生活創意有限公司的創意總監楊富智，希望新手設計師理解真正的商業設計勢必與市場息息相關，只有在獲得核心受眾的青睞，創造成功銷售，才是真正好的設計。

　　厚禮牛創意公司的設計團隊，致力於挖掘台灣這個寶島的土地特色，希望未來能多多看到「Made in Taiwan」的品牌在世界各地發揚光大。

　　子淮設計顧問的創辦人沈子淮，一直積極幫助中小企業走出台灣市場，協助本土企業重新定位與聚焦，擺脫形象老化，進軍海外市場，才能為未來發展創造更多效益。

　　渥得國際設計的創意總監李銘鈺，認為設計並不能只專注在自我美學的本位思維，只有以開闊的視野不斷學習，才能跟上現今多變的設計潮流。

　　好的品牌設計並非只是一個LOGO，該使用怎樣的素材、採用怎樣的字體、適用怎樣的顏色搭配等，都是每個設計師需要謹慎考慮的事情，而不僅只在標誌的好不好看、顯不顯眼，所以各家品牌顧問公司都很重視初期與企業之間的訪談，只有了解該企業背景、定位與核心價值，才能為品牌後續的發展打下穩固的基礎。

　　這些年學習設計的人不少，每年都有大批學子投入業界，但真正能持續設計、樂在其中的卻少之甚少。這邊也非常感謝LiN品牌設計、汎羽品牌企劃設計、簡單生活創意、青三設計、厚禮牛創意、子淮設計顧問、渥得國際設計，願意花費不少心力將珍貴的品牌設計案例分享給大眾知道，也各自提出設計師應具備的基本能力與有效的進修方式，期望對未來打算往這方面發展的設計師能有多一分幫助。

Contents

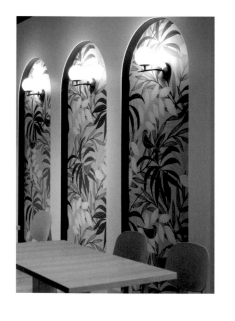

LiN品牌設計

電話：0953-698-508　　地址：彰化縣埔鹽鄉彰水路二段169巷142號

　　我們是一群熱愛美好事物的夥伴們所組織而成的品牌服務團隊。一個以「品牌經營」而生的設計智囊團，提供品牌整體形象的整合規劃服務，不僅滿足客戶現有的需求，更提供多方位的諮詢服務，從打造識別形象到空間視覺延伸。除了協助顧客找尋核心精神、市場定位與品牌的獨特魅力外，更重視與顧客間的交流，每一次雙方回饋所帶來的真實感受，透過不同的設計觀點，創造出令人感到溫暖的設計提案，因為「您的品牌，是我們唯一的執著」。

　　「溝通」一直是我們在執行設計前最重要的一個環節，不僅能幫助顧客了解自己產業的文化與市場定位，也能避免很多不必要的繁瑣過程。畢竟我們講究的不單只是好設計，創造與生活緊密相連的美學效應也是規劃品牌未來走向的一個重要環節。

經手過的品牌設計案

洺獻achieve tea、御優寶—生成物酵素、甲文青 茶飲、洪大媽食品、軒龍實業、悠豚製造

負責人資料

藝術指導 林煜

1991年出生，在學期間於品牌實務領域發揮所長，在重視品牌設計的同時，更重視品牌與受眾之間的關聯。

2011年在雲林莿桐，跟隨農村生活實驗場創辦人，廖志桓建築師的腳步，共同為農村莿桐注入現代人文與美學生活，透過老舊建築活化結合草地活動與在地人文，將自然樂活的理念透過生活方式傳達，透過嶄新的型態呈現不同的農村樣貌。

2014年作為三宅一生亞洲區總代理，台灣君梵的成員，開始櫥窗設計工作，共同操作多場三宅一生旗下品牌的台灣區自主博覽會。由於公司受日本文化影響深遠，因此非常講究「傳承」的精神，擔任品牌櫥窗設計師期間，更親身接觸第一線銷售團隊的教育訓練，理解品牌、市場與顧客之間的關係。

藝術指導 林世欽

成為獨立設計師之前在上市電子公司擔任產品研發部門主管，擁有20年的設計資歷，多元的設計領域開創了更豐富的設計經驗和能力，客戶群涵蓋了手工具、文具、玩具、衛浴用品、運動休閒用品、園藝工具、小家電、安全門禁、自行車零配件、機車改裝部品等，並多次參與歐洲、日本等十餘個國家大小展覽。

深入了解探討各國市場的特色與相應的設計方向，以期能提供給生產製造業主更符合市場需求的創新設計！略舉迄今合作過的國內業者，SOCA、SYRIS、Magazi、Morn Sun、STAND、MyCARR、Sun Flower、HANDWAY、HSINER、Keiti、Piyo Piyo、YUKAWA、Seiki、Music Baby等。

給新手設計師的建言

　　對剛踏入社會當新鮮人的新手設計師們，首先恭喜你們可以正式的踏入設計這個行業，醫師、老師都是師字輩，我們是設計師，更應該要活得讓人嚮往。在成為一名獨立設計師前，仍有很多的養成細節要建立，善用時間跟保持閱讀的習慣，讓自己保有源源不絕的創作靈感，而良好的工作規劃及了解市場運作則是職場中的基石。

　　在工作上不要怕出錯，新人難免會犯錯，重要的是能在錯誤中了解自己的不足，而每次的不足都是成長的養分，在吸收養分後要記得自己又再次的成長了；適時的展現自信、謙虛，而創新與活力也正是你們的優點，找出適合的路走出自己的風格，最後建議保持熱情與對美好生活的想像才是最重要的。

設計師Q&A

發展品牌設計的起因

從小就喜歡收藏漂亮的海報，不管是純樸的手繪質感，還是印著飽和色彩的展覽文宣，總是會被我小心的收藏在櫃子裡，大學在填寫志願時當然也是很快選定心有所繫的設計學院。

在業界的這幾年發現，設計這個領域不單只是把商品轉化得好看、美觀，在品牌經營中，設計也是其中的一個要點，除了能跨足不同的文化，更要清楚市場的接受度、產品是否能量化以及企業未來的走向等，比起單純的設計包裝或文宣，良好的品牌規劃更能打造出有影響力的企業。

企業建立品牌的緣由

說到可樂，腦海中第一個就會想到可口可樂；想到黃色的M字形狀，就一定是麥當勞，為何可口可樂與麥當勞都能如此成功的將品牌建立起來呢？

品牌的靈魂不單只有對市場做研究、對消費者的行為分析，了解現今流行趨勢，透過品牌增加消費者的信賴感、價值感，讓品牌帶領消費者了解理想的自己（核心精神），打造品牌在消費者心中的獨特性，才能奠定品牌的根基。

品牌設計市場的未來發展

台灣一直是個很有軟實力的地方，不管是品牌設計師還是中小企業主，抑或是想要創業的青年，但過往大部分的業主都只專注於產品本身的功能與商品的開發，而不熟悉如何將自己的品牌向外推廣，這都是我們認為較可惜的一面。

近幾年隨著國人對品牌設計有著一定的基礎概念與對專業的信任，在設計接洽時業主也都具有一定的商業經驗，理解品牌的設計規劃是否符合市場的需求，也能接受品牌在市場反應的回饋，進而調整行銷走向，或許沒有大企業的成本，但還是可以用時間累積品牌的口碑與商譽。

品牌設計應具備的基本功

最重要的應該是整合能力、市場敏銳度與國際觀三點。整合能力也稱整體設計規劃，涵蓋的範圍有產品分析、消費者習慣、市場特性等，現今的市場機制居於消費者為市場導向，相對的會以消費者的習性與需求進行設計，除了商品美觀外，也考驗著設計師如何在進行設計時，有效替業主創造產品價值和品牌精神，甚至在推出市場後，如何

以引導的方式吸引消費者的目光進而產生消費行為。

好的設計不單只有創造，更要能全面解決問題，讓品牌替你的商品說故事！

推薦的進修方式

從剛入行的新手設計師到如今成立工作室後，我都一直保有每個月定期購入設計工具書與商業雜誌的習慣，雖說目前科技發達，不需要只仰賴實體的紙本書，但閱讀不單只是從中獲取知識，更能提升自己與作品的連結，每當創作遇到瓶頸時，夥伴們總是會默默的拿起一本書走到角落靜一靜，讓自己的煩躁隨著文字散去。

另外，我們團隊也會不定期規劃到其他國家做長時間的深度旅遊，看看國外市場的流行趨勢，看別人如何玩設計，來發想、創造新設計的想法，因為我們堅信好的設計需要透過不斷的觀察和思考，才能激盪出來的。

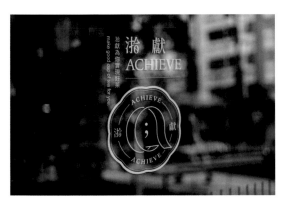

甲文青JIA WEN CING

設計概念：雷蒙先生、你我日常生活中的美好、語錄、插畫

AD：林煜　CW：林煜、謝馨儀　D：林煜、謝馨儀、蘇庭巧

品牌背景

　　甲文青─茶飲位於逢甲外環，臺中最有名的夜市商圈之一！逢甲夜市是一個幾乎全年無休的商圈，學生、觀光客等，因為不同的原因而到此一遊，可對於辛苦的攤販們，每一天都可以寫下一絲點滴，道出許多回憶。他們笑稱自己是「甲文青」，以逢甲為基地，用自己的人生觀，寫下屬於自己的文青哲學。

品牌定位與核心價值

　　對談的過程中，客戶很清楚地給我們一個方向——突破目前手搖冷飲店的視覺模式，因此我們以區域、視覺和市場做分析，與客戶選定手搖冷飲店較少有的語錄做為主軸，打造會心一笑的視覺插畫，而吉祥物雷蒙先生則是你我日常都會遇到的朋友縮影，讓品牌形象默默融入你我生活當中。我們透過雷蒙先生的角色保留人與人之間的溫度，期待這些情感能為顧客們留下更多美好回憶！

提案說明

　　以文青日常為語錄的發想，生活與人生都有自己的一套見解，對於一切事物充滿好奇，而生活的美好體驗，享受日常中的微小美好都是文青們對於生活的追求，我們將其轉化成風格語錄，記錄著人與生活或生活與人事物的篇篇章節。

甲文青＝假文青＝文青
高傲、厭世、任性、感性、勵志、療癒
- 不要對我尖叫
- 我那該死的 無處安放的 魅力
- 願再向前的路途中 我們把彼此留下

時間給了水溫度
茶則給了時間味道

人生是一張單程票
我是坐票 你是站票

年輕是檸檬的青澀
老年是青茶的沈穩
那中年是…

　　甲文青＝文青先生：將適合的特點各別列出，選出適合品牌的定調，歸納出我們正年輕、為理想吶喊、讓時間考驗過的文字，化為你我日常中的養分，通過文字的堆疊成為甲文青的核心。

　　商標的發想上我們結合生活、茶、人三者，將其要點融入發想當中延伸三款標誌，有結合茶具意象，以茶具串連精緻茶藝，將其轉化；其二從手寫字體上的表現，以珍珠的圓潤帶出視覺聯想；最後則是以文青形象的吉祥物帶動品牌整體發展。

A

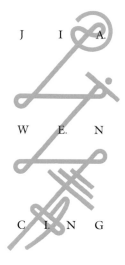

J I A.

W E. N

C I. N G

透過竹編茶具的造型轉化於甲文青字體並加
以變形，創造出甲文青獨有的茶藝氣息，也
將茶道的意境透過文字造型加以表現。

B

將文青愛寫字的特色與商標結合，透過圓滾滾的字體
外觀帶領出好喝、好吃視覺的感受，讓消費者感受到
品牌創造的美食氛圍。

C

設計將甲文青特色產品中的檸檬形象化，成為文青
Mr.Lemon，一個頭戴檸檬造型鴨舌帽，身穿檸檬黃針
織衫的文青先生，表現出文青們樸實的俐落感。

標誌選定

　　客戶選擇C款雷蒙先生作為品牌商標，由雷蒙先生的文青特質貫穿品牌所訴求的年
輕、生活化，調整過程中我們增加商標細節，像是將雷蒙先生的英倫文青風格加重而搭
配上粗黑框眼鏡，調整英文字體的選擇與中文字型的排列，制定適合品牌的色彩，希望
增加視覺上的舒適度，讓整體看起來經典又不失溫度，推升品牌形象深植消費者的心
中。

品牌識別系統

· 標準色設定

　　為符合品牌色調，我們選擇對比性強的深藍色與黃色，增加整體視覺強度，透過深藍的點綴讓鮮明的黃色更加突出。

· 標誌組合應用

　　選擇較為細緻的中英文字體打造出手寫風格，表現出經常書寫的俐落手感。

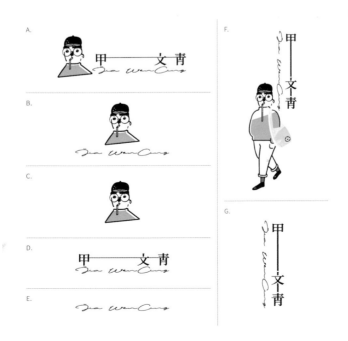

品牌識別應用

・包裝設計

　　飲料紙杯的外觀上運用了三款趣味語錄，有象徵時間與茶的融合A、情侶相處的甜蜜對話B與雷蒙先生的人生哲學C。

　　以C款為例，將插畫搭配上甲文青暢銷飲品半熟檸檬青，以檸檬代表青年的青澀，青茶象徵老年的沈穩，而兩者之間的中年當然就是半熟檸檬青啊～

　　我們將主推飲品以語錄＋手繪插畫方式帶入情境，希望消費者在購買時藉由有趣的包裝讓沉悶的生活增添一抹小確幸，也加深消費者對品牌主打商品的好印象，聽到甲文青就知道飲料包裝上有會心一笑的語錄與插畫。

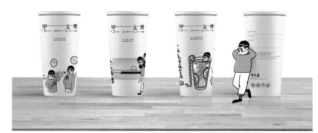

・服裝設計

　　員工制服以優雅、自然、紳士感為設計特點，我們運用蘇格蘭裙加上修身背心，打造不一樣的文青風格，搭配貝蕾帽與馬丁鞋強調復古卻不失休閒感，運用簡單的細節讓整體造型微微加分。材質上我們選用透氣較高的棉、紗，避免長時間工作下的悶熱不舒適，合身的背心讓人員在工作操作時也較為方便俐落。

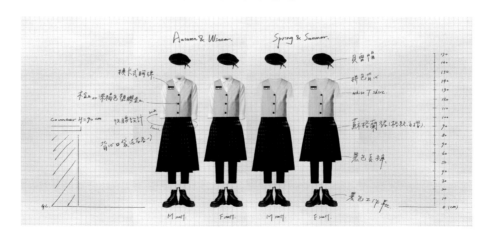

・空間視覺設計

　　甲文青逢甲店延伸了雷蒙先生的英倫文青形象，將大面積的景觀留在繪製的牆面上，以透明的窗框延伸視覺比例，打造充裕採光的商業空間。運用藍、白、黃三種色彩，與牆面的插畫互相呼應，營造簡單卻別緻的場域空間，半開放的場域視覺也補足小空間的不足，收納上的櫃體表面使用與櫃台桌面相同木紋，巧妙的讓空間無違和的串連在一起。

Eggy Bakery 一顆蛋·糕

設計概念：一個蛋糕就含有一顆蛋的濃郁、杯子蛋糕店、都市食尚

AD：林煜　CW：謝馨儀、林敬珈　D：林煜、謝馨儀

品牌背景

　　杯子蛋糕，顧名思義就是杯子裡的美味蛋糕，一群人可以好好分享的美味。Eggy Bakery是甲文青新創立的杯子蛋糕品牌，客戶希望秉持著分享美味的初心，Eggy Bakery象徵原料單純又營養，蛋糕裡就有著一顆雞蛋的濃純。

　　我們思考如何讓新創的杯子蛋糕店，在美食眾多的台灣市場裡能被消費者看見，透過色彩制定、吉祥物，帶出有別以往的俏皮新形象。

品牌定位與核心價值

　　我們與客戶將品牌定位在「前衛時尚」、「童心玩味」兩者，透過Eggy Bakery的視覺標誌、產品包裝到品牌的形象應用，將兩種定調巧妙融合於一起，希望可愛童趣的形象讓Eggy Bakery能在市場中令人為之一亮。

提案說明

　　商標的使用元素上我們運用如：擠花奶油、杯子蛋糕本體，讓商標呈現不只童趣、可愛也增加都會摩登感，將品牌都市食尚、童趣玩味的特質傳遞出去。

　　我們設定由視覺帶領消費者回歸到產品本身，以全新的視覺出發，用單純的手法讓品牌的特色更能凸顯出來，在色彩制定上我們搭配清爽又飽和的色系，拉近與消費者的距離，希望打造出一眼就能辨識的新品牌，最後發展出三款品牌標誌。

A

B

C
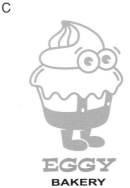

設計上以文字為基礎，如在蛋糕擠上鮮奶油的曲線，圓潤的筆畫造型，給予消費者口感上的聯想媒介，一顆蛋糕以「蛋」字作為代表，將文字透過視覺轉化成品牌意涵。

用簡化的手法將中文「一」、「顆」、「蛋」、「糕」等字體轉化幾何圖像，「一」和「顆」字將字型簡化，而「蛋」跟「糕」則轉化成圖像，色彩運用上直接以蛋糕體的褐色外表作為應用，加強商標與產品間的連結。

將杯子蛋糕擬人化，生動的圓滾滾眼睛與型態，間接吸引消費者的目光，加深品牌印象，運用鬱金香黃與天藍呈現品牌活力與挑選單純無污染食材的堅持，為色彩搭配上的刻畫。

標誌選定與調整

　　客戶選擇C款LOGO作為品牌識別的初選，在調整過程中我們傾聽了客戶的聲音，在細節上增加了線條、配件，與增加女生的吉祥物，希望增添與調整這些裝飾使品牌完整度再躍進。我們屏棄原有的單純杯子蛋糕外型，在吉祥物上增加俏皮可愛的吊帶褲，讓俏皮感更添一分，此次的細節設定不僅能延伸原有的品牌設定，又能化為輔助圖騰使整體編排更加靈活運用。

・標誌調整過程

　　我們沿用既有的活潑元素，增加色彩上的搭配與女生的EGGY，而可愛的吉祥物讓品牌精神刻劃的更為鮮明。

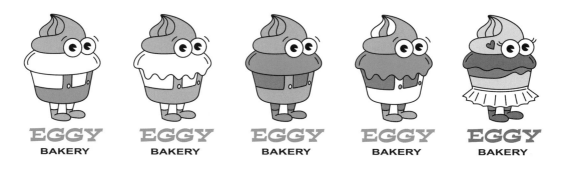

・字體調整過程

　　在溝通後我們將原有的EGGY改成the EGGY，增加品牌的識別程度，A是以對話框增加與吉祥物的互動感，B與C是嘗試不同的組合排列字體，最後是顧客選擇的D。字體的圖像有如我們小時候的雞蛋糕車都會按著「叭噗」出現，吸引客人聞香靠近，讓整體商標更添童趣。

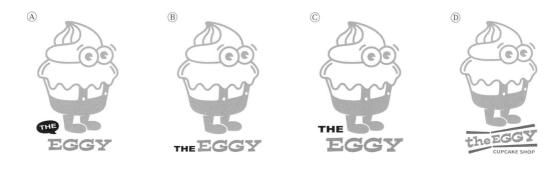

標誌識別系統

・標準色設定

為符合品牌色調，我們選用鬱金香黃為主色，搭配天藍，透過兩色傳遞出蛋糕的香濃與品牌的活力時尚氛圍。

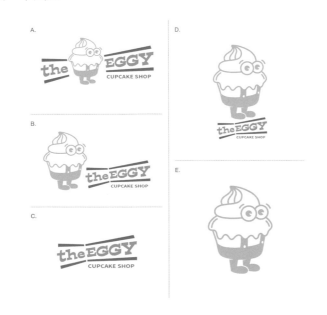

基本應用 BASIC APPLICATION

單色應用 SINGLE-COLOR APPLICATION

・標誌組合應用

我們搭配線條粗細明顯的字型如數位字也如POP體，字型裡我們將EGGY的眼睛融入，讓整體協調、不突兀。

品牌識別應用

・平面設計

　　延續系列一致的形象識別，將商標活潑鮮明的形象帶入杯子蛋糕店內的事務用品，充分彰顯品牌個性，店卡部分正面以EGGY為主要視覺，背面擺放商家資訊，菜單以小時候在用的塑膠尺為設計發想，揮別以往制式菜單將玩味帶入菜單設計內，帶出有別以往的趣味性。

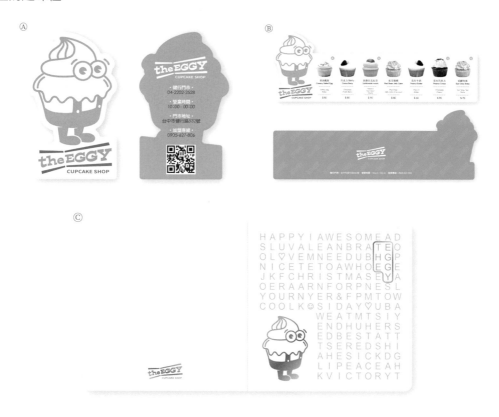

A. 店面名片：以商標外型直接做成的店卡，運用品牌專色打造可愛活潑感，加深品牌形象一制性。
B. 菜單：有別於固定形式的菜單，以獨特長型菜單增加趣味，使消費者印象深刻，色彩上選用品牌專色與店卡相呼應，增加事務形象用品互動性。
C. 萬用卡片：有許多英文字母組成的萬用卡，讓送禮者可自己藉由字母符號，圈上自己想傳遞的訊息。

・包裝設計

　　延續系列一致的形象識別，將輔助圖騰活潑鮮明的形象帶入杯子蛋糕店內的包裝用品，充分彰顯品牌個性，包裝盒採用透明包裝，讓消費者在拿到時可以一眼就看到漂亮的蛋糕，外觀加上有商標的封條更添品牌完整性，其餘包裝物品亦同，讓品牌整體再次提升與定位清楚。

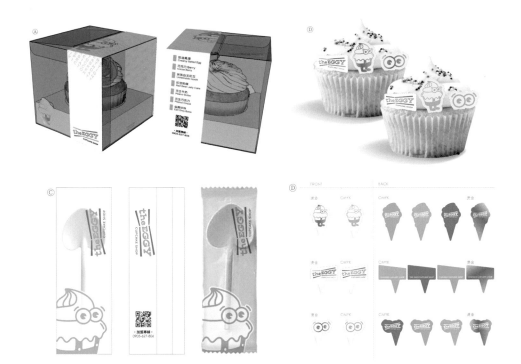

A. 禮盒：選用透明的包裝盒讓消費者一眼即可看見客戶精心製作的杯子蛋糕。
B. 提醒吊牌：可愛的標語提醒消費的顧客，蛋糕不宜離開冰箱太久，記得冷藏。
C. 餐具袋：選用特殊造型的湯匙，以透明包裝呈現，讓人一目瞭然。
D. 蛋糕插卡：沿用商標元素，以不同色系插卡，因應不同造型與色系的杯子蛋糕。

·服裝設計

　　品牌的制服採用與商標相同的鬱金香黃與天藍色增加門市活潑感，吊帶褲則以白牛仔作為主要搭配，考量現場製作時會接觸到麵粉或糖粉等，黑色系制服容易沾染顯色，因此選用白色牛仔工作褲做為制服搭配。胸章的部分如學習獎章，當學習過崗位越多就可以多得一個胸章，成為更全方位的EGGY人。

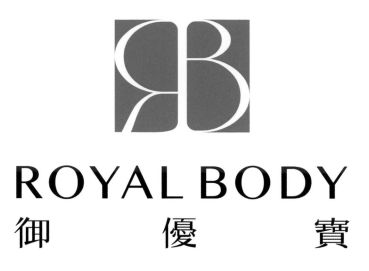

御優寶實業ROYAL BODY

設計概念：安心、天然體驗、守護全家人的健康

AD：林煜　　CW：林煜、謝馨儀　　D：林煜、謝馨儀、林世欽

品牌背景

　　近年來食安問題一直被大家所關注，客戶剛開始的想法很簡單，就是想讓小孩吃得健康、家人吃得安心，而接觸了各式各樣的營養補充品，從天然食品的挑選到呵護家人健康的心，進而萌生了想創立品牌的想法，也希望能將這份呵護家人的心一同分享給大家，品牌理念秉持著提供安全、健康的保養新選擇，與你一同打造全家健康體質的好基礎。

品牌定位與核心價值

在對談過程中，客戶緩緩講述當代社會中不僅有工作上的種種壓力，環境中的污染更是無所不在，而同時身為雙寶媽咪與妻子的她自然更是重視家人的健康。深談後我們了解客戶對於自己產品的用心程度與規劃、未來預期客群與產品售價幾個要點，於是我們將品牌的核心精神設定在「極致呵護」、「天然體驗」與「食尚高品質」這三個主軸上，也呼應出品牌英文名ROYAL BODY的意涵，為之後的設計延伸發想，達到客戶希望能帶給消費者的美好感受。

提案說明

御優寶是新創立的營養補充品品牌，因此以易於消費者記憶與增加產品信賴感作為此次商標設計的首要考量，我們以英文名ROYAL BODY作為基底設計，過程中加入筆畫的考量、整體的結構與大小細節等，發展出三款適合品牌的標誌。

A

結合「R、B、人」三字於整體架中，透過字符表達出品牌與人之間的聯繫是密不可分的，生活中的呵護就讓ROYAL BODY替你做起。

B

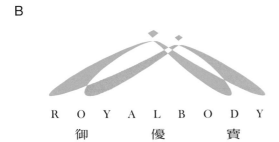

上方的菱形象徵追求健康的人們，下方的山型則代表健康如你的靠山，如熱愛戶外的人們走在美麗的山丘上，仰望天空享受大自然的風采。

C

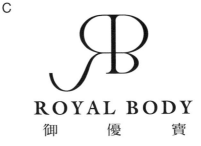

將R與B和人體中的最小單位「細胞」做結合，商標縮影了顯微鏡下的細胞狀態，象徵ROYAL BODY在營養保健上，從最基礎的開始做起。

標誌選定與調整

　　客戶最後選定以C款Logo為品牌商標，我們在商標細節做出些許的變化，調整字型的大小、色彩的選定，並將原有的精簡設計調整成字體，在一個有如窗型的色塊裡呈現出來，尤如我們為你開啟一扇健康的窗，透過視覺畫面讓整體商標看起來更加的專業與信賴。

　　此四款商標為調整後給客戶的建議配色與細部調整的版本，最後客戶選擇不管是色系還有搭配都是他們認為最適合品牌的樣式B為定案。

品牌識別系統

·標準色設定

為符合品牌色調，我們選擇天藍色與相近色系搭配，象徵品牌所展現的專業度與對產品的謹慎，而明亮的橙色則為未來品牌開發新產品的延伸應用色彩。

·標誌組合應用

選擇看起來有力道的字型做為搭配，如鉛筆書寫般表現出文學氣息、精神感。

品牌識別應用

‧平面設計

 名片的設計概念上採用俐落、大方。同時包含品牌底蘊之視覺圖像，展現品牌精神。同屬於事務用品的公文袋、信封、信紙等，其設計概念延續品牌風格的一慣性，俐落、大方與品牌底蘊之視覺圖像，讓品牌與消費者在短時間接觸時能獲得最大的辨識展現。

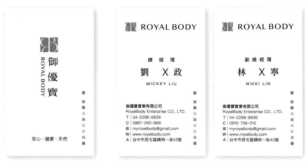

·包裝設計

紙箱A與紙袋B上皆以品牌制定色白與天藍色相搭配,透過重複品牌底蘊之視覺圖像,讓品牌充分展現一致感,加深品牌視覺識別完整度。

設計之初我們就有將品牌未來發展納入考量,如品牌未來有延伸不同產品,可更換彩盒色調作為區分不同產品的依據。我們以品牌視覺識別為基礎,透過鋁箔卡與印刷色的結合,表現品牌具有活力與生命力的感受,透過盒上的漸層馬賽克表現出更新不斷的效果,益生菌A我們選用天藍色襯托產品清新與理想的感受;完全營養素B則選用暖橘色象徵柔和與太陽的溫暖打造產品生動與自信的態度。

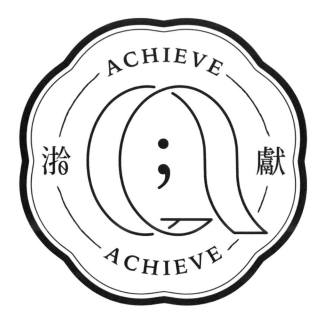

洽獻 為 你 實 現 好 茶

洽獻Achieve Tea

設計概念：為您實現好茶、優雅、經典、禮物盒

AD：林煜　CW：謝馨儀、林敬珈　D：林煜、林敬珈

品牌背景

　　洽獻緣起於美好實現，用心為顧客帶來美好感受！實現一杯好茶就彷彿是茶花綻放般地令人歡喜，每一杯調茶的用心都是一份禮物，讓我們一起實現美好，共饗洽獻茶。洽獻位於四季皆熱情的高雄左營，一間讓你實現喝好茶的茶舖。人來人往的富民路上商辦大樓，緊鄰漢神巨蛋商圈，簡潔的白色門面搭配經典元素，創造了空間上的新意，吸引路過顧客視覺上的焦點效果。

品牌定位與核心價值

　　在對談的過程中我們了解客戶想做一杯好茶的心願，取名洺獻，緣起實現美好茶飲的諧音。在品牌定調上，我們以禮物盒為發想起點，茶花、緞帶佐以簡潔的基底色系，如黑、白兩色做襯底，純白的風格營造品牌的獨特性，創造吸睛與優雅質感並立，讓上門消費的顧客不禁拿起手機自由發揮拍出一張張美麗的照片。

　　品牌視覺上我們融入了上一句語氣結束，卻也是下一句開始的「；」分號象徵品牌精神，帶出顧客屏棄舊有茶飲，快速製作、口味眾多的經營模式，以新茶飲形式做出自己的獨特之處，用心挑選老茶莊茶葉、手工製作的配料，希望顧客能品嚐到專心製作美好茶飲的用心。

提案説明

　　我們希望除了優質茶飲外，更希望品牌傳遞一種幸福的生活態度，如起床時發現媽媽煮著早餐等你、塞住很久的工作今天終於通過等生活中的小幸福，在設計元素上我們運用緞帶、花、時間的概念融入Logo發想，加入分號引出品牌核心的深度，最後我們提出三款品牌標誌提供客戶選擇。

A

應用緞帶曲線與文字結合，表現文字變體效果，透過拉伸緞帶表現字體將原本筆畫較複雜的洺獻簡化，融入分號作為變形字體設計之一，表現精緻又不失優雅。

B

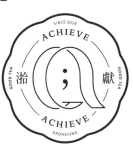

應用文字變體、編排等技巧，取品牌名諧音「實現」，將好茶即將實現以優雅茶花綻放的模樣詮釋，並以緞帶寫成的a做為視覺主角，使緞帶環繞分號，象徵品牌每一杯茶都是秉著初心，細心沖泡用心呈現。

C

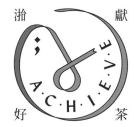

結合時間與時鐘透過緞帶拉伸形象，將三點的午茶時間以符號E（E for enjoy）象徵好好享受美好時光的概念，讓每日的美好時刻在午後實現。

標誌選定與調整

　　與客戶說明提案後，客戶選了B款設計作為品牌Logo，過程中我們調整些微細節，如外框輪廓與粗細樣式，希望提高精細度與現代感，最後選擇優雅又帶點雋永的B款，也呼應品牌呈現不同樣貌的飲茶風貌，讓顧客手裡的每一杯茶都是獨特滋味，誠摯希望此杯茶可以契合你心。

洺　獻　為　你　實　現　好　茶

品牌識別系統

· 標準色設定

為符合品牌色調，我們選擇優雅、精緻的亮灰調，以非純色的綠打造品牌專用色系，搭配基本黑、白、金都可以完美呈現品牌視覺。

單色應用 SINGLE-COLOR APPLICATION

· 標誌組合應用

選擇較為細緻的中文字型轉化成適合客戶的商標字型，搭配英文字體呈現簡潔、現代感。

品牌識別應用

‧平面設計

　　店卡設計沿用品牌形象優雅、大方，搭配品牌商標使消費者品牌印象加深，用色上我們以單色呈現，凸顯店卡質感，設計直、橫式店卡兩款，提供客戶在不同場合能交互使用。

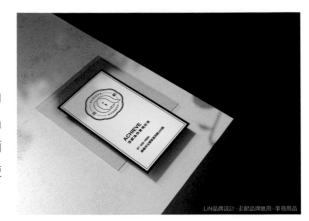

‧包裝設計

　　杯型分為熱飲杯A與冷飲杯B兩款，杯身上我們延用禮物盒的概念，加入優雅的緞帶與色系元素，讓杯身整體更有巧思，冷飲杯我們運用緞帶環繞杯身，讓消費者收到飲料時可以感覺如同收到一份禮物，而禮物盒的內容就是店家用心挑選、每天現煮的配料，繽紛的色彩讓人不喜歡都難。

　　杯膜與熱飲杯則是使用品牌所屬色系，加入細節點綴杯膜本身，選用相同色調，延伸優雅精緻的質感，而杯身後面融入了一句小語：「屬於我們日常生活中的……」，讓我們再次感受到品牌風格中想傳遞幸福生活的態度。

　　吸管色系選用品牌制定色系，搭配文字排列，將品牌整體形象再加深。

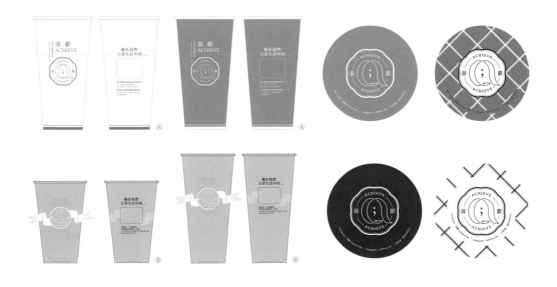

示意圖(細、粗)　　　　印製圖(細、粗)

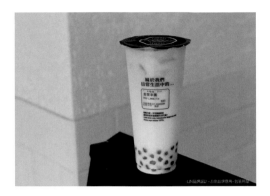

‧ 空間視覺設計

　　品牌一致性的規劃下，我們加強品牌底蘊圖像的多方運用，不管是在基本的店卡、店內外的形象抑或是店外的旗幟上，運用浴獻的優雅感，使用單色的黑與白進行不同的排列組合，延伸在不同的地方，而品牌的串連，更能加深消費者的印象，讓品牌精神深入顧客，進而達到顧客對於浴獻的認同。

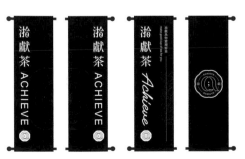

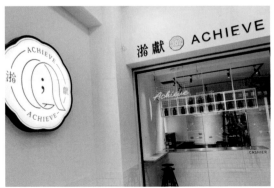

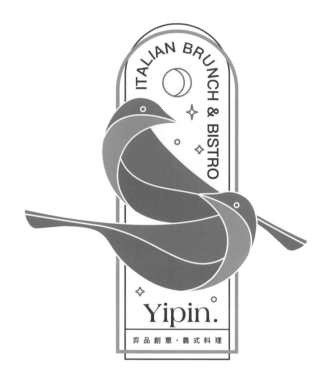

Yipin. 弈品・義式創意料理

設計概念：人文、家、溫度、手感

AD：林煜　D：林煜、張家逢、謝馨儀

品牌背景

　　Yipin弈品，創立於2017年，位在臺中市西區的巷弄內，一個充滿溫馨感受的家庭式義式餐廳。餐廳運營至今三年多，客人們早已離不開Yipin獨有的義式美味，那些來自主廚精心挑選的食材和絕不馬虎的料理過程，讓想吃得暖心、食得安心，甚至鍾情於無菜單料理的客人們總會定期地回到店裡報到！因此，客戶特別希望能將這份屬於Yipin的溫度與家庭感受，在這一次的品牌轉型中延續下去，期待透過這些情感為前來用餐的人們留下更多美好回憶！

品牌定位與核心價值

　　經過團隊思考過後，我們將主軸定義為「守護」！這一個待轉型的餐廳就好像是業主夫婦倆的小巢，創業過程中伴隨他們一起成長的每個細節，都是成就這一個小地方的枝葉。透過與飛鳥、綠林結合的視覺化過程中，我們除了轉化守護家園的內涵外，更藉由竹材、布料、金屬等複合媒材的應用，為品牌在料理上的用心做出平面視覺上無可取代的詮釋，透過定位、商標露出，將店家的用心轉化成專屬印象，讓品牌在未來發展中更能加成品牌價值。

草稿繪製

　　我們以綠園、溫度、手感為設計發想，希望透過商標的展現讓人感受到來自業主夫妻對於餐廳、顧客的一份用心。發想過程中我們嘗試不同的方式呈現，有以Yipin直接作為商標的變化造型，有以飛翔天際的鳥兒作為代表，最後我們選定最能象徵品牌精神「守護、溫度、手感」的三款商標作為設計提案。

提案説明

A

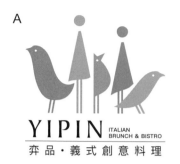

延續空間將圍道綠意搬入餐廳的概念，以園道中的人們與飛鳥作為主軸，將人們對於綠園的印象導入品牌內，使品牌在餐廳人文、綠意空間之間皆有著墨。

B

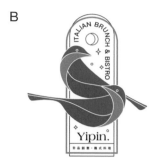

相互依偎的倆飛鳥如綠林中的主人翁，藉由圖地反轉的手法將葉子與優雅的飛鳥相互結合，讓商標呈現舒適、祥和、溫暖的品牌氛圍。

C

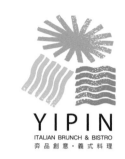

將天然印象以生命元素「陽光、空氣、水」呼應品牌理念的天然食材、手工製作，商標透過具有手感的繪畫筆觸加強品牌用心、真誠印象。

標誌選定與調整

　　業主夫妻最後選定了B款商標作為設計定案，認為其設計理念、商標造型與他們心中理想一致，因此在整體與外觀上不再加以調整，直接以提案樣式定稿。

　　本次商標上除了飛鳥的圖形外，針對守護這個主軸，我們以上圓下方的窗框加入家的意象，而商標上方的圓形圖樣則象徵太陽、月亮與夜晚星空，而這個設計巧思是在一次對談過程中業主說到，不論早晚，只要來這裡都希望客人能吃到自己喜愛的美味餐點，這也與商標上的BRUNCH & BISTRO的字樣呼應，只要你來Yipin弈品就一定能滿足你飢腸轆轆的胃。

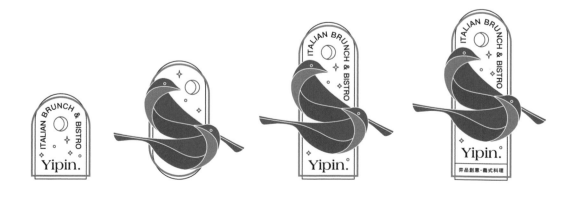

品牌識別系統

・標準色設定

　　色調上配合綠意、溫暖的感覺，我們選用樸質的大地色系，透過顏色傳遞直率、健康與自然氣息，帶出品牌親近、無壓力的良好感受。

・標誌組合應用

　　因應店名與菜單上所要呈現的字數較多，因此在字體選擇上我們選擇筆畫較為方與俐落的黑體作為設定，讓中文的筆畫或英文符號都可以表現出字型粗細一致、和諧的整體視覺。

A.

B.

C.

D.
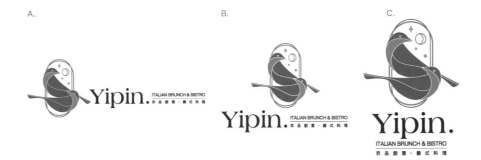

E.

品牌識別應用

·平面設計

　　名片外觀延伸品牌形象，應用制定色彩呈現優雅、經典，透過橢圓外觀造型讓名片更顯俐落流線，手感明顯，底紋加入輔助圖形，透過幾何圖騰，加深品牌印象，正面的Yipin字樣則採用金色，透過色系的結合讓整體精緻再提升。

　　菜單的部份分為兩本呈現，早午餐A以優雅如窗戶的長型菜單呈現，封面上以手寫感的Good Morning親切的問候每一位上門的顧客；晚餐的菜單B以清爽的白色，搭配室內的燈光、空間，讓顧客在翻閱時可以輕鬆閱讀，簡單清晰的風格也凸顯餐點的健康、天然訴求。兩款菜單的共同巧思就是以竹背板襯底、造型夾點綴，讓菜單拿於手上時有明顯的手感、份量，翻閱時也能如同閱讀書籍般的優雅自在，而上方的造型夾可以用於今日推薦菜單或暫無供應的頁面，都可以依當日餐廳需求而去靈活使用。

·服裝設計

　　服裝的部分考量客戶的日常需求，因此我們選用機能、四季通用的人員制服做為此次的服裝設定，上衣的部分選擇透氣、易乾的材質，圍裙則是選擇防潑水、耐髒的黑色布料，讓不管是外場夥伴還是內場人員都可以保持整體服裝整潔的狀態。

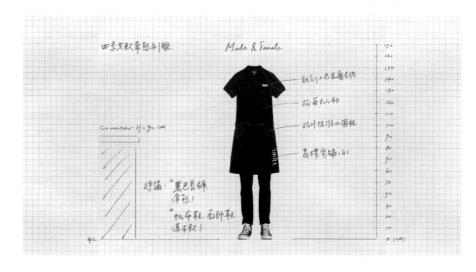

・包裝設計

　　包裝的整體色調以品牌綠色做大面積的運用，搭配英文字型、商標延伸項目，如貼紙、膠帶和紙袋，外帶用品我們以多元使用為設定，讓項目可運用的地方更廣，考慮客戶日後若有其他產品上的包裝需求也都可以使用現有的包裝應用延伸品牌調性。

・空間視覺設計

　　Yipin弈品的空間延伸品牌核心「溫度、人文、綠意」，整體色調以不同的綠帶出生活與空間的自然連結，在細部設計上我們延伸品牌元素，飛鳥、窗框、綠葉，透過元素的妝點，不同材質的碰撞搭配，營造出新穎、摩登的空間氛圍。室內的拱形門框A我們搭配輔助圖形，透過圖騰的點綴展示出品牌個性，另外一個亮點就是櫃檯後方的霓虹燈B，透過迷人的燈色傳遞，讓空間的豐富性與童心趣味立馬展現；戶外的直橫式招牌C則維持品牌的主色調完美融入空間，夜間的投射燈投射出柔和的鵝黃線條，使招牌在夜裡展示沉穩卻不失輕巧的和諧感，吸引路過人們的眼光與好奇。

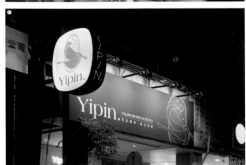
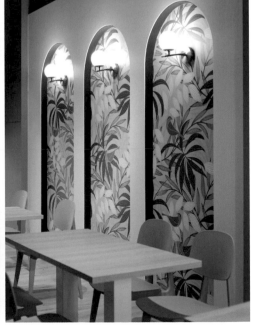

FENGWORKS
INTERNATIONAL

汎羽品牌企劃設計

⊃ 電話：02-7729-3419　　地址：台北市信義區基隆路一段186號7樓

　　汎羽是一個專注於品牌形象塑造與整合的團隊，自2008年起，我們以廣告人的敏銳度，洞察消費者心理，挖掘並轉化品牌的獨特價值，建立前瞻性與國際性的品牌溝通策略，並以設計人的美學力，為企業提供創意與務實兼具的品牌形象設計管理解決方案。

　　品牌標誌以「汎羽」二字和 Fengworks 的「F」做造型結合，象徵汎羽從品牌本質的各個面向的思考、轉化、連結與發展的過程與精神，傳達「打造品牌最佳姿態」的團隊核心精神。

經手過的品牌設計案

本草賦保健品牌專案、台塑AUTOPLUS潤滑油品牌專案、橘村屋烘焙品牌專案、馬來西亞商Fleurgie保養品牌專案、草沐心保養品牌專案、MEKO彩妝品牌專案、統一優菓甜坊中式甜品品牌包裝專案、味全健康廚房品牌包裝專案、康霈生技企業品牌專案、加納富漁場品牌專案、艾爾啤酒品牌專案、PocoMás甜點品牌專案、Sweetcellar甜點品牌專案、彬騰企業品牌專案、Vencal保養品牌專案、佶仕生機農產品牌專案、源生時養燕窩品牌專案、Midas時尚產業工具品牌專案。

負責人資料

創辦人／執行創意總監 馮煒棠 Mark

TPDA台灣包裝設計協會秘書長，大學視覺傳達與包裝設計課程兼任講師，廣告與包裝設計業設計師出身，深耕品牌領域近20年，主持過多項政府品牌計畫案並受邀至許多地方分享，帶領團隊拿下多項國內外設計大獎，業務遍及兩岸三地與東南亞。

首席設計師／創意總監 曾琬凌 Akasha

近20年的視覺設計資歷，認為好的設計可以豐富品牌的生命力，提升世界的正能量。經歷過聯廣集團與數家台灣頂尖設計公司，服務過許多知名企業，設計作品多獲國內外設計獎項肯定，設計質量深度與廣度兼具。

給新手設計師的建言

　　我們常常急著解決問題，卻總是忽略了解問題的重要性。全球知名企管顧問公司麥肯錫對於新進人員的訓練，首先就是學習如何「定義問題」。能好好定義問題，問題就解決了一半以上，剩下的只是戰略思維還有方法的運用，要好好「定義問題」，首先要用多元角度與方式去「了解問題」。而商業設計的工作就是通過設計手段去解決商業問題，設計師的價值在於思考如何漂亮解決客戶的商業問題。明白了設計在商業過程中必須扮演的角色，再來談創意與設計美學。

　　解決問題的品質，往往會來自於了解問題的品質。求知態度就是專業展現，會使我們更精準了解問題進而精準解決問題，也讓其他人越來越信任；自己也可以從中學習到更多觀點與思考，眼界提升。對比一接手連問題不想了解清楚就埋頭苦幹，花了時間精力不知道問題出在那裡，還得不到肯定，遭遇到極大挫折感，那還不如一開始就好好的去面對與理解。

　　我們都想靠設計改變世界，也都有「解決問題的熱情」，但在此之前，請先把「將問題了解透徹的魄力」拿出來吧！

設計師Q&A

發展品牌設計的起因

這要從一顆橄欖說起。在台中當兵時，有次搭計程車跟司機大哥聊到台灣產業，他提到日本進口到台灣一顆包裝精美的橄欖，都是從台灣產地挑選出大又肥美的橄欖出口到日本，他們包裝後，除了國內銷售，也再出口到其他地方包含台灣，一顆約莫能賣到台幣70元，但在台灣產地，這台幣70元的價格，可以買到許多顆同等級的橄欖……聽到後我覺得好可惜啊，台灣有這麼多高品質的產品，卻不懂得包裝跟行銷，較好的利潤都被其他人賺走了。

那時是台灣許多產業追求低廉成本大規模西進大陸設廠的年代，我突發奇想：如果台灣產業都懂得包裝跟行銷，可以獲得更好的利潤，就不需要追求降低生產成本，也可以留下許多工作機會在台灣呀！很單純的屁孩想法，沒有品牌概念也完全不懂經營品牌非常不容易，但因為這樣的契機，讓我開始觀察與研究許多台灣在地產業與供應鏈，還去上了行銷企劃相關的課程。

退伍後進了廣告公司，從設計助理開始磨練，而後陸續待了幾家廣告公司與包裝設計公司，從菜鳥開始，每天忙得不可開交，時間飛逝，數年就過去了。有天凌晨，我在印刷廠監製包裝印刷，除了機器運作的聲音外，夜深人靜，思考著人生的下一步，於是勾起了當初踏入廣告公司與從事設計工作的初衷：「協助台灣產業做品牌升級」，就這樣，成了「汎羽」永遠的職志。

剛創業的時候算滿幸運的，統一聖娜多堡的副總找我擔任年度品牌設計顧問，一做就是三年，期間也穩定與元大金控合作許多金融商品的設計案，除了有穩定的收入外，也藉由他們的事業體了解到許多產業面。後來參加台灣創意設計中心、外貿協會規劃的品牌行銷相關課程，也替一些業主申請政府的品牌輔導案，研究了許多品牌行銷相關書籍，漸漸的，開始有些朋友會介紹品牌設計案給我，那些年，憑著自身的廣告與包裝經驗，加上行銷理論與實務的操作，都替我們日後更成功的品牌形象專案打下深厚的基礎。

企業建立品牌的緣由

如果價格差異不大，我們通常會選擇有品牌形象的商品。接著，會透過商品或許多管道認識品牌，在這過程稱為「消費者品牌接觸點」。而做品牌，其實就是在「消費者品牌接觸點」建構與傳達良好的品牌力。

許多品牌業主買百萬名錶、進口車，消費不眨眼，這些商品的成功高端品牌形象，

在這些業主心中一直取得很高的社會地位，需要消費時，他們自然就會直接做出選擇。可是這些品牌業主常常在面對自己品牌的時候，極少部分能像這些購買過的優秀品牌進行換位思考，在品牌接觸點上做努力或加碼投資提升品牌力，滿足與超越消費者的感受與期待。面對真正專業設計師與團隊的高額費用有時還會卻步，卻忽略了這是替品牌資產做增值，影響力至少可有三到五年甚至更久，得到的絕對會比看到的多很多，可惜我們常常對於看不到、無法計算又抽象的東西，總是會比較空白一點。

事業體有好的品牌力，沒有好的營運力，當然會以失敗告終。我們有個業主，最初找了我們認真規劃建立了品牌力，但後續營運力不是很理想，最終在B2C的模式上不是很成功。可因為擁有了好的品牌資產，讓大家容易理解他想傳遞的品牌與商品的價值，後續反而是許多代工、研發、演講等B2B的機會找上門，從中獲得了許多合作利潤讓事業體重獲新生。

事業體有好的營運力，沒有好的品牌力，雖說商業模式運作成功，但會面臨消費者純粹以價格、功能為考量，並與其他競品形成價格戰的考驗，不容易取得較高社會地位與品牌溢價的效果。像是另外一個業主的故事，他的忠實顧客不斷提醒他們，東西很好，但品牌力就是差了一些，導致有推薦或送禮需求時，有時也會多加考量，簡單說，就是品牌力跟不上商品力。後來經過我們提升品牌力，結合業主本來就成熟的商品力與營運力等等，一切取得平衡後，短短一年多，在店數沒有增長多少的情況下，業績硬是翻了一倍多以上。我想這就是品牌力對於業主最棒的回饋。

台灣品牌設計市場的未來發展

　　一般而言，每個產業都有對應的競爭市場，同值性高的商品或服務，其競爭就愈多，愈需要建立品牌形象。比方B2C為主的餐飲服務業、保養品、食品業等，永遠都是百家爭鳴，每個品牌都希望能在消費者心中脫穎而出。B2B為主的產業，比如電子代工、紡織業與其他OEM、ODM等，在品牌形象需求實務上較沒那麼高，不過這些企業做外銷在國外參展，與其他國家競品的品牌力一比較，也會產生壓力，增加需求度。

　　整體而言，近20年來台灣產業對於品牌與包裝行銷的觀念進步很多，政府公部門的美學力也有所提升，會去尋求與聲望高、質量好的設計師合作，我們也在很多產業中看到各式各樣有鮮明特色的品牌，在在說明了品牌力的市場需求度依然很高。但需求度高，不代表業主對於好質量的設計有相對應的價值與價格認知。

　　2000年以前，美工或設計職務，是高質量手藝高的代名詞，那時要設計稿件可是需要許多手上真功夫，價值與價格自然不斐。隨著電腦與繪圖軟體的普及化，也讓進入這行的門檻變低，競爭者相對增加許多，自然有不少水平參差不齊的設計師或公司打壞市場行情，相對的，也更考驗業主選擇設計師的眼光，與對於品牌力各方面細節要求的程度，來決定這些工作的價值與價格認知。競爭多當然比較辛苦，不只是台灣，其實在全世界都一樣，好消息是，在這互聯網的時代下，真的有才能，業主還是能輕鬆的找得到你。

　　如果將設計服務的定位比喻成牛排餐，有150元的夜市牛排，有一客5000元的高檔牛排，其中還有好幾種價位；一樣是牛排，每種價位對於顧客來說都代表著不同的定位與體驗感受，吃150元牛排的顧客，不代表他沒有認知一客5000元牛排的價值，可能只覺得150元平常吃就很滿足，5000元的可能會在重大的日子才有這個需求需要被滿足。而這5000元的牛排到底在哪些層面滿足了顧客什麼心理與生理的需求，才心甘情願花這筆預算，值得所有設計師思考。

品牌設計應具備的基本功

　　不管什麼工作型態的新手，最基本也最重要的應該是以「解決問題的思考能力」來看待每一項工作。在人類社會中，不管什麼領域，能了解問題本質，進而解決問題的人，絕對就是有高度價值的人，他能提供什麼不重要，重要的是他能滿足什麼需求。

　　行銷學領域有句名言：「人們想買的不是1/4英吋的鑽孔機，他們想買的是1/4英吋的鑽孔」也是同樣的道理。舉個小例：業主需要製作一張海報，交付了文字內容、圖片以及期望的風格，簽約後，一般新手設計師參考其他相關設計案例，就開始認真製作提

案，文字與圖片也都是按業主提供的，但業主對於提案內容一直不滿意，問題可能會出現在哪裡？

業主有自身的商業需求需要被滿足，那麼他的商業模式為何？主要的顧客是誰？設計成品使用的場所？希望誰看得到？訊息傳遞的目的是什麼？既有的品牌風格是什麼？競爭對手的風格又是什麼等等，這些就是設計師應該站在業主角度去關心與看待的，並據此思考提出適合的設計方案來解決問題，而不只是電腦前的設計工作而已。

如果有任何問題無法解決，絕大多數一定是不夠了解問題。新手設計師常常糾結在自己的設計稿上，而忽略上述的思考過程。很多設計方案在問題確切釐清後，畫面與風格都很容易呼之欲出，再加上技術能力與美學天份，基本都能解決業主的商業需求以及讓業主滿意。

還有很重要的，就是逆向思考的能力。好的品牌或商品包裝設計處處可見，多年來，我很習慣站在專業角度欣賞與思考這些設計是如何製作出來，並逆向思考這些品牌或商品包裝是針對哪些目標族群溝通？傳遞了哪些訊息？目標族群會有什麼感受？是否正確接收到這些訊息等等，也會隨機市場調查一下朋友們的看法或感受，跟自己心中的想法做驗證。平常這些觀察、思考與驗證累積的過程中，有時恰巧遇到相關產業的業主來洽談，也能替雙方合作帶來不少火花與契機呢！

推薦的進修方式

想成為什麼樣的人，最好的方式就是想辦法讓自己進入那樣的環境，從端茶水、掃地開始都可以。這行業要進修的實在是太多了，學都學不完，但如果真要說個可以培養的特質，我覺得最重要的是「眼光」，眼光愈高，能理解的事情就愈多，解決問題的能力自然更高，品質更好。

眼光是什麼呢？就是分辨事情好壞的能力。比方，這個設計好，好在哪裡？這個設計不好，又不好在哪裡？這個設計好，不適合用在這個地方；這個設計雖然不好，但適合用在這個地方。或者，黑色與白色只有兩種分界嗎？黑有很多種黑，白有很多種白，這些細微的層次中，哪種黑適合用在哪裡？哪種白適合用在哪裡？如果我們沒辦法分辨與說得出好或不好，又怎能設計出好的方案呢？

即便設計經驗較缺乏，可是如果能知道什麼才是最好的方案，就會知道怎麼去修正以達到目標。眼光愈精準，我們要努力的方向就愈犀利。

我遇過一些非常認真又有心的新手設計師，他們願意花錢花時間參與許多設計課程，也會花錢購買相關的書籍教材，但執行設計工作時，似乎發揮不出這些積累的能量，遇到挫折就停滯思考，不知道該怎麼解決，我把它歸咎於沒有企圖心與忽略練習的力量。

怎麼說呢？有興趣的熱情跟企圖心其實是兩回事，通常能在特定領域取得成果的，一定都是靠強烈企圖心突破困難挫折。同樣的事情做十次跟做一千次的價值是不一樣的，如果一個目標要通過非常多次的經驗才會有成果，那麼有興趣與熱情的人可能十次就氣餒了；有企圖心的人則會做到上百次，直到取得成果為止，這一來一往，就是很大的差距。想得多做得少，不如多做幾次，草圖十次畫不好，那就畫一百次；一百次畫不好，就畫一千次。最終成果也許還是不盡理想，可是這積累的能量會留在自己身上積蓄成養分啊。再者，很有天份的人十次就可以取得理想成果，而只有一些天份的人也想取得同樣成果，那麼即使需要上百次千次，也是該認真努力的目標不是嗎？

接案時的準則與取向

我們在選購較昂貴商品時，會去認真了解哪些品牌適合自己，再進行購買行為。我認為業主在選擇設計師也應該是一樣的心態。有誠意的業主會很希望找到理解問題的設計師，會花時間了解不同設計師的經歷與看法再評估合作，當然，設計師也有權評估。合作首重誠意，如果遇到不是很想理解，看到作品就希望趕快提供報價，通常我會直接拒絕。如果連互相理解都不願意，真的合作下來，過程中極有可能在許多地方產生認知上的差異，導致溝通成本增加，或者無法順利結案，對雙方都不是好事。

接案的評估標準最重要的有三件事：「目標」、「期限」與「預算」。

首先，我們要釐清業主的問題是什麼？為什麼需要透過商業設計來解決？解決的目標值在哪裡？雙方針對目標值是否有共識？而目標值通常也決定了製作成本。比方我們

要拍影片，業主希望外景能像喜馬拉雅山般的壯闊景色，差旅與時間成本當然就會非常高，預算不夠的話，我們就可以思考改到阿里山取景，一樣可以呈現壯闊感，滿足目標值。

　　期限也是一個很重要的評估標準，有些品牌案我們評估一定要四個月才能完成，但業主只有一個月的時間，如何確保流程緊縮卻又不失品質，就是評估的重點，同時也要考量進行中其他案子能否會被影響，需要加班也會牽扯到人力成本，最終也都跟預算有關聯。設計有許多的細節要思考，好的東西是需要些時間醞釀沉澱再加以檢討修正的，如同料理美味與否，火候其實是很重要的關鍵。

　　許多業主對於設計師會有認定的價值認知與相對應的預算，這方面就有待設計師去經營自身品牌力。最終，雙方在價值與價格認知上有共識，以及互相理解與信任的基礎，原則上就能放心進行合作了！附帶一提，不管多急或多有交情，做任何生意，白紙黑字簽約是一定要的，除了保障雙方權益，也不會在雙方有認知差距時，口說無憑進而起了爭執或影響到情面。

專訪設計師：馮煒棠

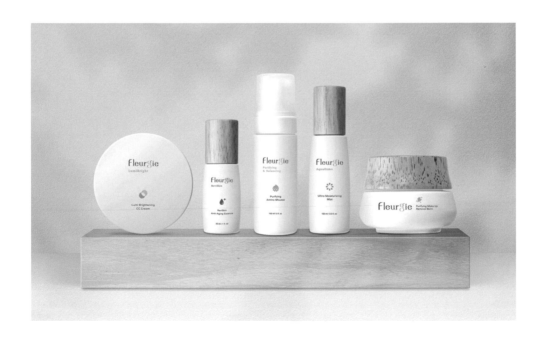

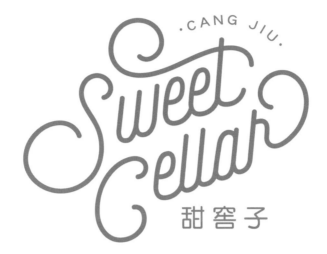

Sweet Cellar甜窖子

設計概念：酒莊、醞釀、在地時令食材

CL：藏酒酒莊　　CD：Mark Wei-Tang Feng　　AD：Akasha Wan-Ling Tseng

D：Akasha Wan-Ling Tseng／Sine Sin-Yi Tsai　　CW：Fay Shin-Ke Huang／Eric Yong-Chuan Chen

品牌背景

　　「藏酒酒莊」深耕宜蘭12年，是北台灣第一家綠色建材概念農村酒莊，在莊主的帶領之下，酒莊除了餐廳之外，另有販售自行開發的酒、醋系列商品與醬料、鹽麴等系列商品。2018年擴大市場目標，與樸實工作室旗下品牌「PocoMás」聯名，製作法式手工軟糖與棗泥糕系列產品。以當地食材與自家釀的酒融入商品，希望帶給消費者別具特色的體驗。

品牌定位與核心價值

　　我們希望可以跳脫地方伴手禮的風格與定位，跟消費者傳達不只是法式軟糖與手工糕點，更是一種酒莊出品的全新體驗與享受。以美好的事物需要「醞釀」這樣的思維，與酒莊「釀酒」作結合，提出了「釀出一口好時光」的品牌主軸，並為之命名：「Sweet Cellar」，中文叫做「甜窖子」，讓消費者簡單易懂，並恰如其分地傳達品牌精神。

提案說明

　　在標誌設計概念上，希望傳達幸福療癒、簡單生活的氛圍，享受在美酒與時令水果製成的手工甜點帶來的愉悅，因此以上述概念，以不同角度思考來表現Sweet Cellar的核心價值。經與業主討論後，最終選出了三個標誌方向。

A

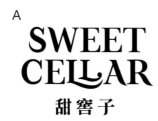

以經典的襯線字呈現，展現出大人般的成熟氣質。「L」層層堆疊，表現口味的豐富層次，也強調出品牌「醞釀」的思維。

B

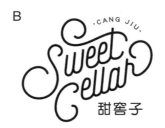

將Sweet Cellar以圓潤感手繪線條設計，傳達幸福的愉悅心情，強調品牌年輕有個性的活潑調性。

C

以草寫設計搭配簡約幾何色塊，展現優雅的品牌調性，強化法式浪漫情境。

標誌選定與調整

　　經與業主討論後，決定採用概念B，圓潤的手繪造型融入抽象線條的字母，傳達幸福愉悅的好心情，讓品嚐Sweet Cellar盡是滿滿的美好時光。

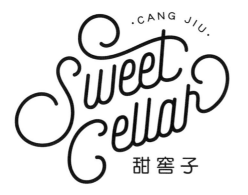

品牌識別系統

·標準色設定

　　標準色以紅色與金色為主，分別代表Sweet Cellar的療癒與幸福，以及追求高品質的酒莊精神。

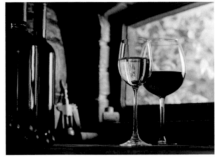

PANTONE 206 C
CMYK 20 100 70 0
#C81339

PANTONE 875 C
CMYK 20 40 65 0
#C9A063

·標誌組合應用

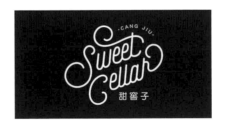

875 C
20 40 65 0
#C9A063

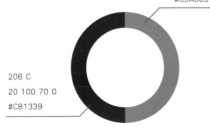

206 C
20 100 70 0
#C81339

品牌識別應用

・平面設計

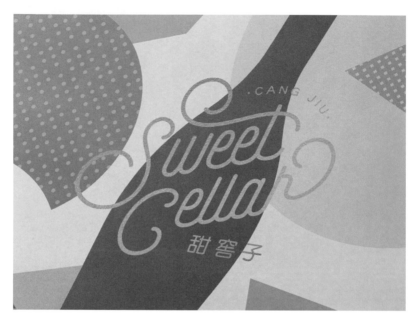

・包裝設計

　　將「釀出一口好時光」的意涵結合至包裝設計，內盒以六種幾何造型與不同色彩搭配做呈現，象徵四種法式軟糖與兩種核桃糕內在的多采多姿。外盒袖套以不同酒瓶以及金棗黑棗的造型符號做簍空，象徵藏酒酒莊美好醞釀的時光意象。將品牌標誌在外盒袖套上做大面積燙金處理，整體外盒袖套以白色簡約風格與繽紛幾何的內盒做強烈對比，讓視覺更有衝擊感，吸引消費者目光。

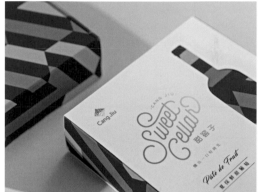
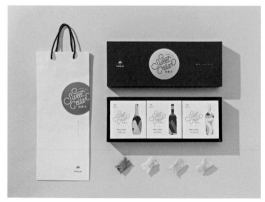
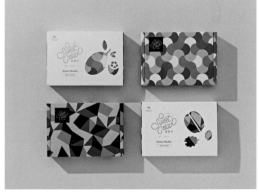

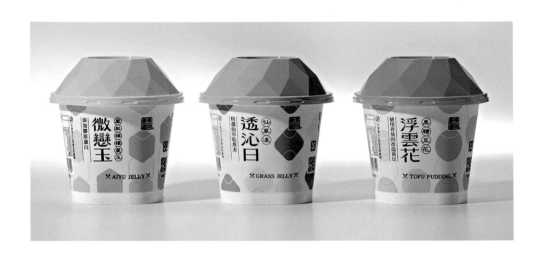

優菓甜坊

設計概念：傳統新作，創新風格

CL：德記洋行股份有限公司　　CD：Mark Wei-Tang Feng　　AD：Akasha Wan-Ling Tseng
D：Akasha Wan-Ling Tseng／Sine Sin-Yi Tsai

品牌背景

　　優菓甜坊中式甜品系列在統一超商販售，總共有三支商品，分別為愛玉、仙草與豆花。原始的包裝設計帶有台灣古早味的傳統風格，也帶出台灣各地特色風情，經過數年銷售在消費市場拓展上略微侷限，因此業主希望能重新針對品牌商品與包裝重新定位，打造新一代的甜品風格，以擴大消費市場並吸引年輕族群購買。

品牌定位與核心價值

　　我們將整個品牌商品朝現代化與時尚化的風格調性發展，經與業主討論後，嘗試將商品名稱做更動，由較傳統的名稱分別改成「微戀玉」、「透沁日」與「浮雲花」，賦予較年輕的詞彙風格，塑造鮮明個性，希望打破消費者對於傳統中式甜品的想像範疇。期望消費者選購與食用時，能感受到充滿活力愉悅的氛圍，並持續滿足超商通路消費族群對於中式甜品的選購需求。

容器設計提案

　　整體的品牌商品定位達成共識後，在商品的規格上也略有調整，故需要改變杯型，也希望藉此在貨架上抓住消費者的目光，提出了三種各具有其特色的杯型。

傳統　　　　　　　　簡約　　　　　　　　時尚

A

一盅經典甜品：以中式的杯盅造型傳達正宗的中式甜品精神。

B

簡約幾何風格：以現代簡約線條帶出中式甜品的純粹風味。

C

鑽石幾何切面：以鑽石幾何切面呈現甜品的時尚與質感的意象。

容器選定與調整

　　經過幾次市場調查測試並與業主多次討論，還有考量生產線的規格限制，最終以 B+C 的設計概念作結合，保留鑽石切面杯蓋，杯身則進行微調，底部做內部推高，讓杯身看起來高一些、感覺更豐盛。

草稿繪製

提案説明

在商品包裝外觀設計上，我們提出了三種方向的設計概念。

A

幸福療癒澡堂：以商品塊狀幾何造型，營造出寬廣的空間，傳達吃甜品也可以很悠遊放鬆的氛圍。

B

浮華巴洛克：以台灣早期的巴洛克建築為靈感，復古風格的主視覺造型，結合高彩度的幾何元素背景，傳遞出台式的精品氛圍。

C

補你的精氣神：以中式字帖風格結合商品原物料的插圖，並以「回神補帖」四個字，提醒消費者來碗甜品補足精氣神。

標誌選定與調整

經業主討論後，採用了概念B進行修正，經過多次簡化並針對色彩與文字的細部調整，結合了容器的最終造型。整體外觀以不同幾何圖形與色彩區隔不同商品，並與杯蓋的鑽石幾何設計相呼應。

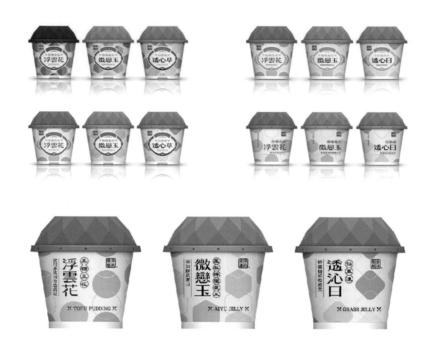

品牌識別系統

·標準字設定

商品標準字則設計出略帶古典文青味的線條落差極大的中文襯線字體，傳達出遵循傳統工法的經典感。

· 標準色設定

　標準色則以藍色代表豆花，綠色代表仙草，黃色代表愛玉，以商品性質直觀的色系去規劃，並運用高彩度傳達甜品的美味，帶給消費者輕鬆愉悅的心情。

PANTONE 3125 C
CMYK 90 5 30 0
#00A0B9

PANTONE 1225 C
CMYK 0 30 75 0
#F8C247

PANTONE 7487 C
CMYK 50 0 70 0
#8CC66D

品牌識別應用

· 包裝設計

　新包裝上市之後，大獲好評，增加了約30%的銷售量，成功吸引了年輕族群選購，也為台灣當地傳統的甜品包裝風格，定義了不同的新風貌。

淘吉真芝士

設計概念：真材實料、幸福療癒、年輕活力

CL：汕頭華樂福食品有限公司　CD：Mark Wei-Tang Feng　AD：Akasha Wan-Ling Tseng
D：Akasha Wan-Ling Tseng, Sine Sin-Yi Tsai

品牌背景

　　廣東汕頭華樂福食品有限公司主要製造與販售果凍布丁類的休閒食品，以其高質量的商品長期在大陸市場佔有一席之地，並吸引許多大品牌委託代工，企業本體旗下有許多不同類別的品牌在市場上販售，「淘吉」是其中最主力的布丁食品品牌，商品眾多，客群涵蓋範圍極廣，在2019年規劃較高價值的芝士布丁商品線，並由我們協助建立新的芝士布丁品牌與相關包裝規劃。

品牌定位與核心價值

　　一般在商品品牌與快速消費品的包裝規劃上，品牌都會與商品名稱做出分隔，比方「淘吉」、「芝士布丁」、「○○口味」等等呈現，市場上也有些芝士布丁商品也大概是這樣的情況。但由於我們希望未來消費者在消費芝士布丁時，可以直接聯想到淘吉品牌，所以我們思考有沒有可能直接將品牌與商品名稱做結合，最終以「真芝士，才夠味」的商品訴求，轉化成整個商品品牌名稱——淘吉真芝士，讓「淘吉」直接連結「真芝士」，藉此傳達給消費者品牌商品真材實料的信心與承諾！

草稿繪製

　　確定好名稱後，我們在標誌的設計概念上，將「芝士」、「美味」、「自由創意」等元素與「淘吉真芝士」做結合，做了一些嘗試。

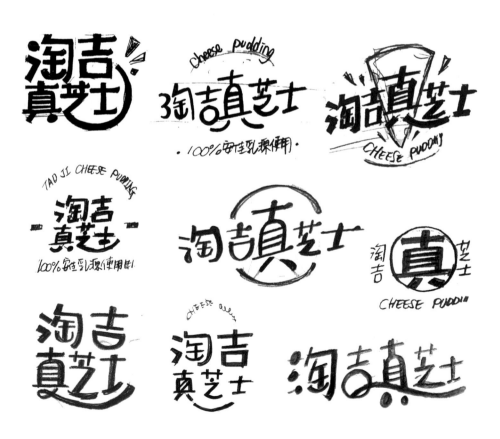

提案説明

A

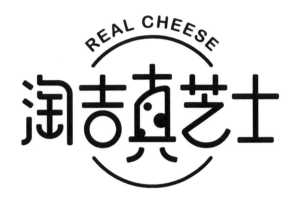

將起司的元素與「真」字搭配，除了讓人馬上聯想到食材外，整體設計也呼應到品牌自由有趣的個性。

B

淘吉真芝士
Real Cheese

以質樸筆觸的字體設計，搭配略帶童趣的字體結構，傳遞出商品本身的純粹真誠。

C

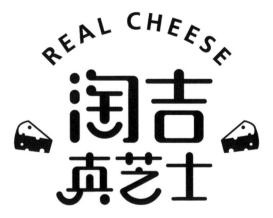

品牌以活潑、略帶造型的圓體字設計，與略為復古的圖像組合，傳達活力創意的精神。

標誌選定與調整

經業主討論後,決定採用C方向。透過圓潤富趣味感的字體組合,以幸福微笑的意涵與真芝士食材符號結合,也象徵著品嚐甜點時的喜悅心情。

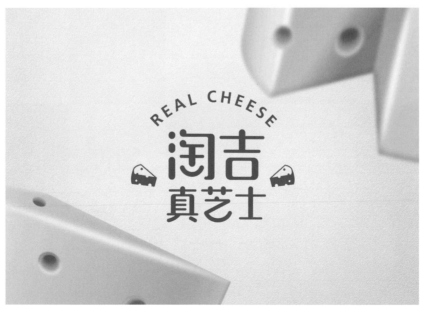

品牌識別系統

· 標準色設定

　　品牌標準色設定上以代表創新活力的橘色呈現，也代表著淘吉對食品真誠、用心的心意。在其包裝的延伸顏色上我們針對五種不同的商品口味特色，去制定色彩概念。以添加的水果與穀物的聯想色彩做為區分，分別為代表燕麥的青色、黑米的紫色、黃桃的黃色、桔子的橘色與百香果的紅色。

PANTONE 3252C
CMYK 70 0 27 0
#23B7C1

PANTONE 2583C
CMYK 35 70 0 0
#AF61A3

PANTONE 143C
CMYK 0 40 90 0
#F6AC18

PANTONE 172C
CMYK 0 70 80 0
#EC6D34

PANTONE 205C
CMYK 0 80 40 0
#E9536A

品牌識別應用

・包裝設計

　　搭配寫實感濃郁的芝士插畫，發展一系列的包裝設計，色彩飽和，品牌商品名稱一目瞭然，整體視覺簡潔有力並一致。

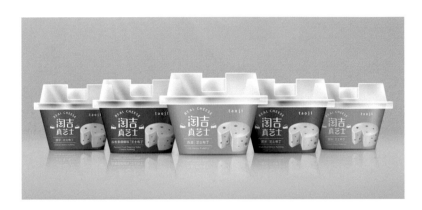

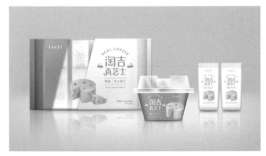

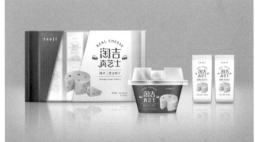

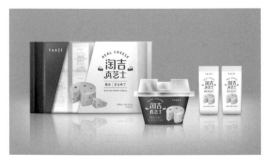

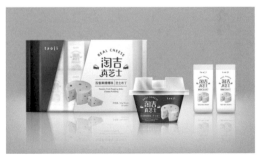

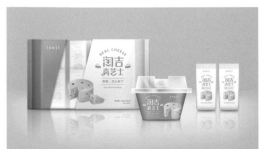

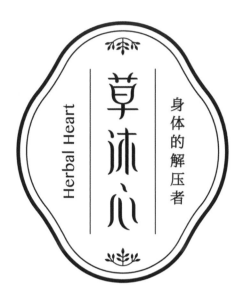

草沐心

（此為出版前未上市的品牌設計案）

設計概念：漢方草本、現代科學、解壓療癒

CL：友惠生物科技股份有限公司　CD：Mark Wei-Tang Feng　AD：Akasha Wan-Ling Tseng
D：Akasha Wan-Ling Tseng／Sine Sin-Yi Tsai　CW：Fay Shin-Ke Huang／Eric Yong-Chuan Chen

品牌背景

　　草沐心，是一群台大博士組成的生技團隊，在這講求速成的世界裡，他們反其道而行，以慢成業，用時間醞釀每一滴草本精華，堅持以傳統漢方結合植物科學，捨近求遠地研發、檢測、實證，用自己的步調做出最好的商品。草沐心—漢方舒緩精油，唯一以漢方草本提煉的複方精油商品，主打緩解與消除身體各種疲勞與壓力，並針對各地的都會上班族做溝通與販售。

品牌定位與核心價值

在研究了中國市場本地與進口的相關精油品牌與商品後,我們決定將品牌與其商品價格帶落在中高端市場,也為了讓品牌與商品的價值與價格能被支撐,我們捨棄傳統的經絡推拿,商品本身亦不是香氛精油,所以重點除了本身漢方草本基底的特色,與聚焦在「草本解壓」的方向,更需要將品牌高度與質感拉到可以滿足人們自我實現的需求。因此我們提出了「身體的解壓者」為品牌主要訴求,傳達品牌不只是植物學家,更是消費者身體的心靈導師,透過品牌,找到身體問題的解答。

草稿繪製

在標誌的設計概念上,我們想傳達草沐心這樣的植物學家,那種優雅、活力、可靠、友好、溫暖與愉悅的品牌個性,帶些許古典味,有點書卷氣,令人舒服的自然氣質。於是在標誌的設計上,以中文名稱進行造型的勾勒。

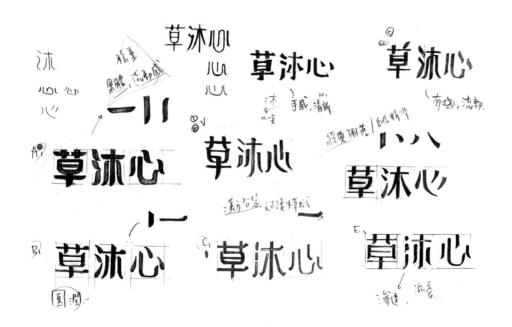

提案説明

A

草沐心

以草本葉子的造型結合自信俐落的中文字設
計，傳達品牌優雅又專業可靠的形象。

B

草沐心

將植物生長意象融入品牌名稱的中文字設
計，傳達優雅又古典的風格，並融合了植
萃的概念。

C

草沐心

以拓印風格設計中文字造型，傳達質樸手感的風
格，勾勒出品牌友好與溫暖的個性。

標誌選定與調整

　　最終我們以B款的標誌造型，結合中式的如意線條與造型的外框，將品牌標語與英
文名稱融入，做為品牌主要識別標誌，整體傳達漢方草本的圓潤與經典感。

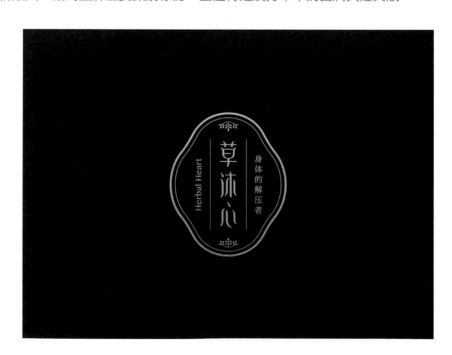

品牌識別系統

· 標準色設定

在標準色的制定上，以Pantone Black 7C帶暖色的黑搭配Pantone 875 C的金，傳達品牌古典的高貴感。

PANTONE 875 C
CMYK 30 40 70 10
#B39354

PANTONE Black 7 C
CMYK 75 72 73 42
#231815

· 標誌組合應用

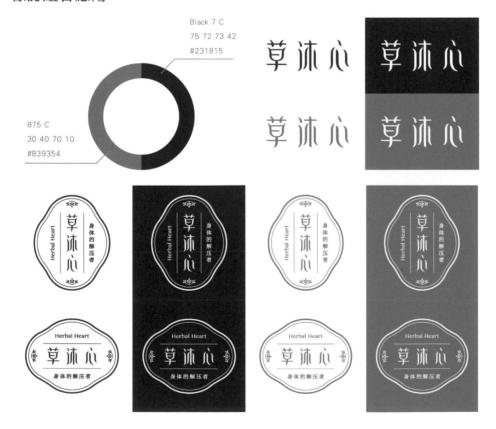

Black 7 C
75 72 73 42
#231815

875 C
30 40 70 10
#B39354

品牌識別應用

・平面設計

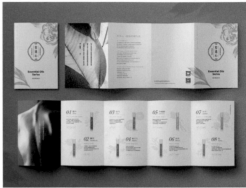

・廣告設計

・包裝設計

　　草沐心的賦方精油一共有八種，我們以黑卡裱褙精裝盒的方式，將八種商品各自主要天然植物的灰階圖像，在黑卡紙上做單色印金，做成包裝主要視覺與識別；同時在包裝下方區塊，勾勒出八種不同的幾何底紋做燙黑效果，象徵不同的養分與特色，並圍繞燙金效果的品牌識別標誌，使其外觀層次分明。

　　最後則規劃八種不同編號與商品名稱的美術紙貼紙貼在盒上，傳達出高端複方精油品牌的形象風貌。盒內的精油瓶則以八個單色烤漆加上白色網印品牌標誌為主，以區隔精油商品的不同口味。

Fleurgie

設計概念：花萃能量、共好真誠、研究專業

CL：Skin Essentials(M)Sdn Bhd　CD：Mark Wei-Tang Feng　AD：Akasha Wan-Ling Tseng
D：Akasha Wan-Ling Tseng／Sine Sin-Yi Tsai　CW: Fay Shin-Ke Huang／Eric Yong-Chuan Chen

品牌背景

　　Herbaline為馬來西亞知名連鎖美容品牌，在大馬地區共有50幾家分店。有別於其他大型連鎖或小型個人美容店，幾乎都要一次消費很多療程或商品，創辦人以「美麗零壓力」精神，讓消費者從進門到離開，都不會有任何被強迫購買的壓力，也由於消費單價不高，以細水長流的方式，培養眾多死忠消費族群，創辦20年來始終如一，逐漸成為一家跨美容、餐飲以及旅館的集團。

　　美容店的業績除了平日的美容服務外，另外一半通常來自自家的美容商品，Herbaline本身也有其相關的保養商品，由於質量高深受顧客喜愛，但很多死忠顧客從十幾二十歲進美容店保養，消費相關保養品使用，一用就是十幾年，可是人的膚質會隨著年紀而需求更高質量的保養品，所以為了因應這些需求，在2016年左右，以花萃精神研發出的Fleurgie品牌，應運而生。

　　由於當初上市時，並沒有好好整體規劃品牌形象與包裝，可能在馬來西亞自家美容店販售還好，但後續在一些國際合作洽談上就遇到一些瓶頸，創辦人及其團隊明白整體品牌定位與形象建立的重要性，最終找上我們，希望能從品牌溝通策略開始，建立一套國際性的識別與包裝規劃。

品牌定位與核心價值

　　Fleurgie本身是個複合字，由法文的「花Fleur」和「能量Energie」兩個字組合而成，意為花萃能量，故保養品皆以花的萃取物為主。在做了許多國際保養品牌的資料收集研究，以及實地至馬來西亞考察數家美容店後，我們將其定位在一個具有東方思維與內涵、中性溫潤並帶有專業感的國際保養品品牌。以共好真誠「善」、聚焦研究「研」、天然美質「樸」、完美平衡「禪」，作為Fleurgie以消費者為導向的品牌價值，並淬煉出「萬朵花萃，一滴精萃」，英文為「Thousands of flowers, One drop of essence」的中英文品牌標語，傳達品牌取千萬花朵之精華，只為成就一滴美好能量的精神，呵護每個顧客最珍貴的肌膚。

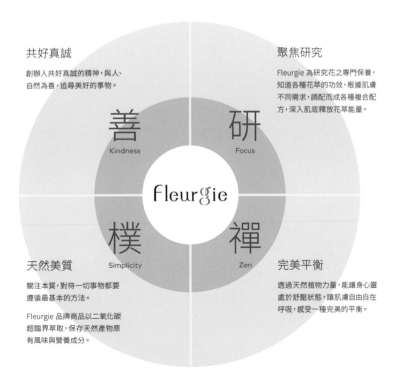

共好真誠
創辦人共好真誠的精神，與人、自然為善，追尋美好的事物。

善 Kindness

聚焦研究
Fleurgie 為研究花之專門保養，知道各種花萃的功效，根據肌膚不同需求，調配而成各種複合配方，深入肌底釋放花萃能量。

研 Focus

fleurgie

天然美質
關注本質，對待一切事物都要遵循最基本的方法。
Fleurgie 品牌商品以二氧化碳超臨界萃取，保存天然產物原有風味與營養成分。

樸 Simplicity

禪 Zen

完美平衡
透過天然植物力量，能讓身心靈處於舒壓狀態，讓肌膚自由自在呼吸，感受一種完美的平衡。

提案説明

　　綜觀全世界大型的國際保養品品牌，主要品牌標誌的呈現方式，多以品牌名稱作為主要識別設計，容易讓消費者有差異化與記憶度，故我們以「Fleurgie」的品牌英文名稱作為識別設計的主要呈現。

　　設計方向分別以有機生長、優雅經典、可靠專業做為主要概念，再以不同的角度、比重來表現Fleurgie的核心價值。經與業主討論後，最後選出了三個方向。

A

Fleurgie

以黑體為主要設計風格，結合活潑的筆觸，帶入活力氛圍，呈現剛柔並濟的現代風格。

B

Fleurgie

以經典的羅馬襯線體為主進行設計，結合植萃的元素，傳達品牌高質感與經典純粹的風格。

C

Fleurgie

以較厚重的字體設計結合與植物生長意象，呈現溫潤略帶穩重的品牌標誌風格。

標誌選定與調整

　　經討論後，很快的決定B風格。以經典內斂又不失朝氣的風格，傳達出Fleurgie國際品牌的格局，並帶出品牌真誠、友善與專業的個性，並以G延伸出品牌符號，象徵Good好東西好質量的商品概念。

Fleurgie　　+　　🄶　　=　　🄶 Fleurgie

品牌標誌　　　　　品牌符號

Thousands of flowers
One drop of essence

品牌識別系統

·標準色設定

標準色選用金色代表Fleurgie的能量，黑色則代表Fleurgie的專業與內斂。

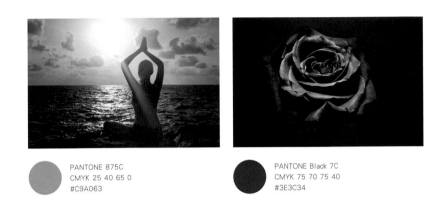

PANTONE 875C
CMYK 25 40 65 0
#C9A063

PANTONE Black 7C
CMYK 75 70 75 40
#3E3C34

·標誌組合應用

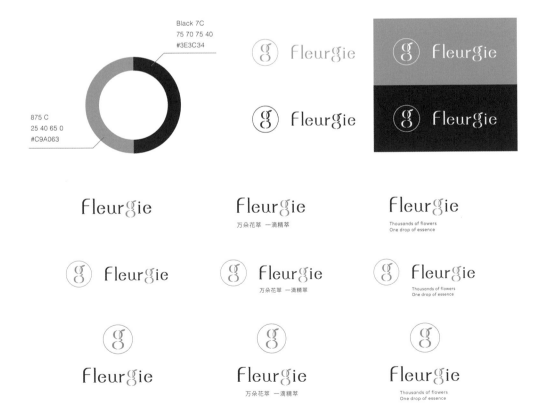

品牌識別應用

·平面設計

·包裝ICON設計

　　我們根據Fleurgie每個商品的特質繪製出專屬的ICON識別，直觀的表現出了產品的特性，讓人一目瞭然。ICON的色彩則依照各個包裝系列的主色去做應用。

面膜
Mask

眼膜
Eye Mask

精華液
Essence

精華霜
Cream

修護凝霜
Soothing
Cream

防曬乳
Sunscreen

淡斑安瓶
Ampoule

噴霧
Spray

精華油
Essence Oil

去角質凝膠
Exfoliation
Gel

卸妝膏
Makeup
Removal
Balm

潔顏慕斯
Cleansing
Mousse

CC霜
CC Cream

‧ 包裝設計

　　Fleurgie商品主要分成四個系列：晶瑩水活、光透亮采、逆時再生、純淨平衡，各系列包裝識別以不同花萃配方為主軸，以眾多花的圖形概念結合不同系列機能性訴求，規劃出每個系列的包裝識別圖像，並做出相對應的色彩規劃。

　　瓶器則以較有質感的玻璃瓶加上米白色霧面烤漆為主體，品牌標誌則配合每個系列的主色做跳色，搭配原木打造的手工瓶蓋，傳達純粹美質的品牌商品訴求。

晶瑩水活系列：以水滴代表水潤保濕感　　光透亮采系列：以圓形代表光亮綻放感　　逆時再生系列：以菱形代表防護　　純淨平衡系列：以手繪插圖呈現清爽感

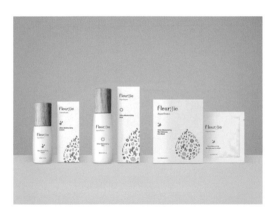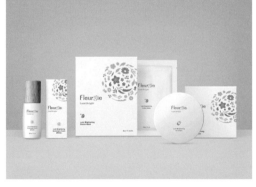

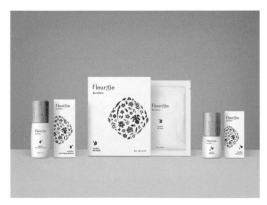

台塑潤滑油

設計概念：創新科技、專業技術、國際級品質保證

CL：台塑石化全鋒汽車　CD：Mark Wei-Tang Feng　AD：Akasha Wan-Ling Tseng
D：Akasha Wan-Ling Tseng　CW：Fay Shin-Ke Huang／Eric Yong-Chuan Chen

品牌背景

　　台塑石化股份有限公司成立於1992年，是台灣唯一民營的石油煉製業者，生產銷售汽油、柴油等各類石油製品；輕油裂解廠生產乙烯、丙烯及丁二烯等石化基本原料，產能規模位居國內第一。

　　AUTO+潤滑油是台塑石化針對一般汽機車所推出的潤滑油商品。因應市場變遷與新的行銷規劃，既有的品牌與包裝形象行之有年，屬於在地風格強烈的設計，有極大的提升空間。台塑石化與代理商的目標是希望將AUTO+潤滑油整體的品牌形象提升至國際性品牌，除了擴大台灣市場，也希望藉由新的形象定位與風格，強化消費者信心。

品牌定位與核心價值

　　除了以國際性品牌為提升目標，我們一直在思考，潤滑油及其品質的好壞，在消費者生活中扮演了什麼樣的角色，能帶給消費者什麼樣的好處，最終，我們提出了「為（您的）夢想驅動」這樣的品牌訴求與標語，將車用潤滑油與我們的夢想連結在一起：每一台機車與汽車在日常使用的時候，其實都是承載著每個人的夢想，要讓車子各部位機件順利運作，那就非高品質的潤滑油不可了，也因此，我們以此為出發點，去表現卓越可信賴並充滿活力動能的國際性潤滑油品牌形象。

品牌優化

　　在不變動標誌造型的條件下，來進行整個形象系統的重建與升級。首先我們將原來的Auto+的品牌標誌造型進行修飾，並將原來較立體的風格，修改為現代感的扁平化設計，並重新設計了台塑潤滑油的中文標準字做搭配。

Before

After

品牌識別系統

·標準字設定

以飽滿厚實又現代感的線條呈現，表現台塑潤滑油專業、值得信賴的穩重感。

台塑潤滑油

·標準色設定

黑色代表卓越可信賴的專業形象，黃色則代表活力動能。

PANTONE 123C
CMYK 0 25 100 0
#FBC700

PANTONE Black
CMYK 0 0 0 100
#221814

PANTONE White
CMYK 0 0 0 0
#FFFFFF

·輔助圖形

我們以PLUS的+符號作為輔助圖形延伸，PLUS有增加、附加之意，亦代表Auto+品牌卓越的動能與專業。

· 標誌組合應用

· 品牌保修服務符號

驗車	引擎維修	機油更換	百貨配件	電機維修	補胎平衡
四輪定位	汽車玻璃	冷卻系統	冷氣系統	洗車	道路救援
煞車系統	電腦診斷	氮氣填充	懸吊升級	板金烤漆	變速箱
保養維修	傳動系統	汽車美容	音響	輪胎鋁圈	電瓶更換
冷媒填充	積碳清洗	取送服務	底盤維修		

．包裝設計

延續品牌符碼將整個包裝外觀做巧妙的切割，帶入品牌標誌與機油的商品名稱，並以高檔賽車皮椅的皮革質地作點綴，呈現品牌專業與高價值的形象。

．平面設計

在品牌簡介的封面上，我們以Plus+的符號結合速度與引擎，將品牌的符碼意象做最大延伸，也象徵防護可信賴的價值。內頁設計則延續品牌符碼，做出版型的變化與設計，讓風格看起來專業且具有一致性。

· 視覺設計

Caliway
康霈生技

康霈生技股份有限公司

設計概念：創新研發、自信活力

CL：康霈生技股份有限公司　　CD：Mark Wei-Tang Feng　　AD：Akasha Wan-Ling Tseng
D：Akasha Wan-Ling Tseng／Sine Sin-Yi Tsai　　CW：Fay Shin-Ke Huang／Eric Yong-Chuan Chen

品牌背景

　　康霈生技成立於2012年，專注於肥胖、代謝疾病及抗衰老領域之新藥研發。不同於其他生技新藥公司，康霈生技以精準的眼光、創新的研發技術，在新藥市場具有極高的競爭力。在產品研發上，以改善目前現有治療方法的副作用，並且提升治療效果為目標，持續突破現有的治療方式，開發療效與安全性兼備的利基型新藥，致力於帶給患者更優質健康的生活品質。

　　本次專案目標為品牌標誌升級重整與企業型錄設計，透過企業品牌的整合，以提升品牌形象。

品牌定位與核心價值

　　有別於其他生技公司，我們希望能凸顯康霈自信活力、勇於創新的企業文化。在與業主討論後，決定將品牌定位在「提供肥胖、代謝疾病及抗衰老領域最佳解決方案的新藥公司」，並以康霈為串連人與健康生活的媒介作為出發點，傳達專業與國際化兼具的品牌形象。

品牌優化

　　由於業主希望在已註冊的品牌標誌造型不更動的情況，進行品牌形象與識別系統的升級，於是我們將舊有的品牌標誌統一角度與間隔距離，並微調造型，使其更加飽滿厚實，在視覺上更為協調工整，傳達專業的品牌形象。

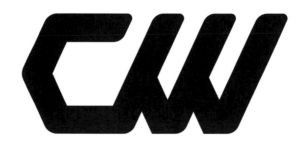

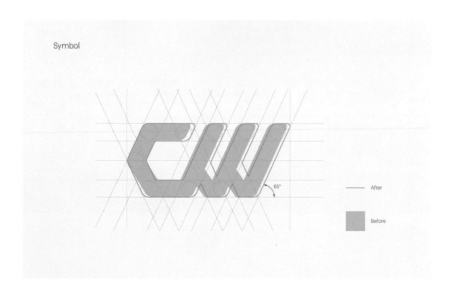

品牌識別系統

·標準字設定

在標準字設計上，由於最終標誌組合是英文為主，中文為輔，在英文標準字的部分我們以現代感黑體造型勾勒出品牌專業形象，在中文字造型則以稍具溫潤感做修飾，傳達友善可信賴的品牌形象。

·標準色設定

品牌標準色為康霈湛藍與康霈黑。藍代表康霈致力於研發創新的精神，黑色則代表康霈觀點的精準與深度。

康霈 湛藍
PANTONE 639 C
CMYK 100 0 10 0
#00A0DA

康霈 黑
PANTONE Black C
CMYK 0 0 0 100
#231815

· 標準組合應用

Black C
0 0 0 100
#231815

639 C
100 0 10 0
#00A0DA

· 輔助圖形

輔助圖形以連結的意象做設計，意為「讓人們與健康的生活做串連」，傳達品牌帶來更健康美好的生活。

人們　　　　　　　　　　　　　　健康美好的生活

輔助圖形a

輔助圖形b

品牌識別應用

・平面設計

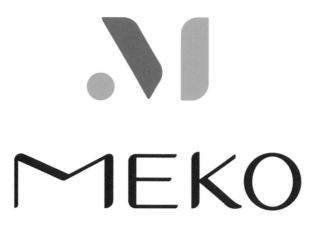

70 Style ● 30 Beauty

MEKO

設計概念：年輕活力、充滿個性、專業國際彩妝

CL：鑫源百貨批發有限公司HSING YUAN CO／LTD.　CD：Mark Wei-Tang Feng　AD：Akasha Wan-Ling Tseng

D：Akasha Wan-Ling Tseng／Sine Sin-Yi Tsai　CW：Fay Shin-Ke Huang／Eric Yong-Chuan Chen

品牌背景

　　MEKO品牌20年來以各式的美容美材小工具在台灣市場打出一片天，主要通路包含寶雅、康是美、屈臣氏等藥妝連鎖通路，從小工具品牌拓展彩妝相關品類，其平價好用與掌握流行的特色與風格，深獲廣大消費者的愛戴。近幾年除了實體通路外，亦努力經營自有品牌電商，小有成就。隨著自有商品開發種類愈多，競爭者也愈來愈多的情況下，雖然營業額穩定，但既有的品牌形象個性不鮮明，整體風格的精緻度還有很大提升空間，到了要重新定位與整合形象的階段。

品牌定位與核心價值

　　在經過許多市場趨勢調查與研究消費者口碑後，我們以「Mine專屬感」、「Easy容易好上手」、「Key關鍵的」、「Obsession上癮佔有」等四大品牌價值，對30歲以下的主力消費者溝通新的品牌定位，並以「YOUNG」、「SIMPLE」、「STYLE」作為MEKO的品牌個性，YOUNG代表「年輕沒有距離感」，SIMPLE代表「簡約外表，不簡單內在」，STYLE則代表「充滿個性，我說了算」，傳達MEKO的高品質彩妝與整體品牌年輕活力的氛圍。最終我們以「70% Style‧30% beauty」作為品牌標語，意思為：70%的MEKO彩妝加上30%的天生麗質，很輕易成就100%獨一無二的風格女孩。

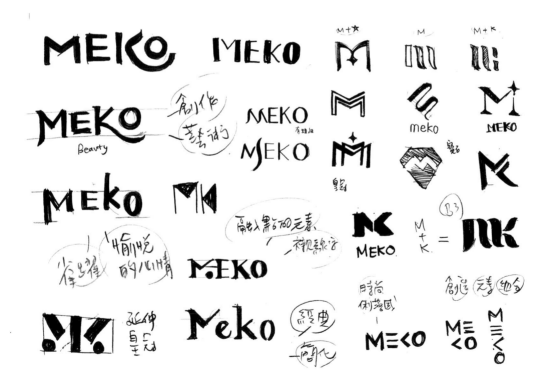

提案説明

　　標誌設計概念上，我們以MEKO字樣造型為主，希望傳達出年輕風格又具國際性品牌的高度與質感，經過與業主討論後，最後選出了三個標誌方向。

A

以略為個性的無襯線字體造型，呈現獨一無二的品牌宣言，「O」加上兩點是個拉丁字符號，在很多拉丁語系國家都有不同的代表意義，象徵品牌多樣的風格。

B

個性十足的手寫風格無襯線字體造型，展現品牌年輕個性，俏皮活潑的一面，傳達與年輕女性一起展現獨一無二的品牌精神。

C

以略帶襯線的線條感以及基本的羅馬字體格局，呈現品牌落落大方的質感。「M」比例略寬，代表品牌兼容並蓄的穩定發展的精神。

標誌選定與調整

　　經討論後，決定採用C概念，並將造型略為加粗，更能呈現MEKO品牌造型質感，並將「M」以彩妝筆刷的概念設計成為品牌符號與輔助圖形的元素。

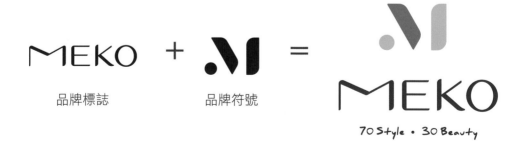

品牌標誌　　　　＋　　　　品牌符號　　　　＝

品牌識別系統

・標準色設定

　　在標準色系統的制定上，我們維持了原有的粉紅色標準色，微調使其顏色更飽和，並加入帶點綠的藍色，整體傳達MEKO品牌多樣的彩妝組合，灰色則代表MEKO品牌商品專業實在的高品質。

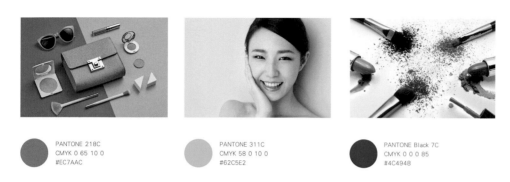

PANTONE 218C
CMYK 0 65 10 0
#EC7AAC

PANTONE 311C
CMYK 58 0 10 0
#62C5E2

PANTONE Black 7C
CMYK 0 0 0 85
#4C4948

・輔助圖形

　　我們從彩妝筆刷概念設計而成的品牌符號，拆分成輔助圖形元素a、b、c，可以自由組合、堆疊，創造MEKO專屬的輔助圖形。另外加上了橘色的輔助色，象徵MEKO品牌充滿自由創造力的精神！

　　輔助圖形應用規範

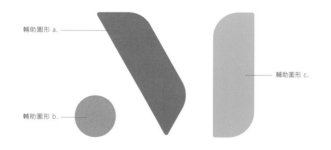

輔助圖形 a.

輔助圖形 c.

輔助圖形 b.

a. 請在單色或背景單純的情況下使用。

b. 可將輔助圖案與圖像重疊使用。

c. 可將輔助圖案轉換為線條使用。

·標誌組合應用

218 C
0 65 0 0
#EC7AAC

Black 7C
0 0 0 85
#4C4948

311 C
58 0 10 0
#62C5E2

品牌識別應用

·平面設計

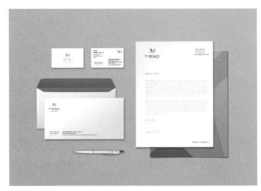

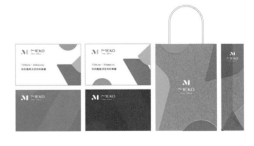

・包裝設計

　　MEKO品牌商品主要分成六大系列：底妝、眉彩、眼彩、唇頰彩、指彩、洗卸保養。我們以每個系列名稱的英文筆刷字為主要包裝識別元素，搭配雙色的色彩系統，傳達熱情奔放的整體氛圍，並將品牌標誌與商品資訊的訊息整合在色塊上，將品牌想傳遞的高質感與個性包裝風格取得平衡，呈現不受拘束、獨特風格由自己打造的品牌精神。

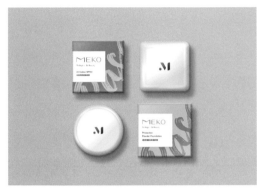
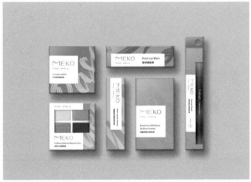

・視覺設計

簡單生活創意
Simplicity

簡單生活創意有限公司

　　簡單生活創意有限公司的前身為簡單生活創意工作室，於2009年成立，2020年轉型，期許透過團隊合作，開創品牌新價值。

　　在設計之前，透過深度訪談，了解客戶產業規模、營運方針，並以專業的角度，協助品牌定位與命名及後續執行等工作。當一個品牌從零到有，抑或是品牌轉型，理解產業型態，再透過專業的市場分析，從產品、服務之差異化中，找出定位，運用故事行銷，並透過設計力加值，讓品牌華麗登場，創造品牌價值。在設計之後，品牌之經營，需要的是長期的觀察與調整。我們與客戶肩並肩，一同走上品牌經營之路。

負責人資料

創意總監 楊富智

國立台中科技大學商業設計碩士，國立臺中科技大學兼任講師，品牌規劃、設計20年以上經驗。

TPDA臺灣包裝設計協會理事、台灣廣告創意協會理事、弘光科技大學專題演講、亞洲大學專題演講、勤益科技大學專題演講及設計競賽評審委員。

從設計出發，擅長從深度訪談中，挖掘品牌故事資產。從品牌定位、品牌命名、文案切入，延伸至視覺設計，進而成為一個好品牌。設計案件獲得許多好評，並獲選台灣卓越設計家之列。

青三設計

青三設計工作室

　　成立於2009年的青三設計，擅長以設計建構出一座美感橋樑，將品牌的感知概念透過溝通與計畫，對外傳達出一個完整的意念。

　　我們認為每一個品牌都有：

　　一個專屬於他的故事、

　　一個傳遞動人的信念，

　　一起與青三設計創造有生命力的品牌故事吧！

負責人資料

設計總監 張凱翔

相信創意始終來自於生活，而生活更是與設計息息相關。一個好的設計，除了外在的美，更需要內在來傳遞精神與文化，透過溝通讓客戶與設計團隊互動，激盪出創新思維與挖掘獨有特性，運用策略作品牌整合，才能建構一個完善永續的設計。

設計師Q&A

發展品牌設計的起因

　　過去從事的是商業設計的工作，往往切入點是從「美感」開始，再與「市場」結合。而從前端規劃開始，就不斷地與客戶討論識別設計與包裝設計之市場性，直到產品上市之後的行銷檢討會議等，在在與行銷環環相扣。那麼，何不將每一個個案都從「品牌」的思維開始思考呢？

　　「品牌」的建立，恰巧從「市場行銷」開始討論。我們的優勢在於「美感的掌握」，那麼，反過來，從「市場」開始思考，再帶入「美感」的加值，那不正是發展品牌的歷程了嗎？為何我們要發展品牌設計？只因為，「美感」是加值銷售的因子，而「品牌設計」涵括美感與行銷。我們以美感為本，從市場分析切入，運用美感加值，讓整個品牌設計極大化，這也就是我們團隊的營運方針：「以策略性設計提供完善品牌解決方案」。（By 楊富智）

企業建立品牌的緣由

　　品牌是資產，它不單只是一個識別標誌或企業識別系統，如：STARBUCKS（星巴克）的象徵符號、Coca Cola（可口可樂）的文字符號（俗稱：LOGO），甚至由他們衍伸的應用規範；它不單只是產品，如：可口可樂的氣泡飲料。它是一種「氛圍」，經營品牌與群眾之間的內心感受。因此，品牌是一種感性的置入到消費者心中的一個理想與信賴感（邱順應譯，2005）。

　　品牌的誕生，是需要透過策略與創意的結合；品牌的成長，是透過長時間的傳達與消費者的接收、理解，慢慢堆疊出來的重要資產。建立一個品牌，不單單只是產品的銷售，更是資產的堆疊，品牌經營成功了，產品反而可以擴展至各個不同的面向，達到更多元的銷售模式，這才是企業經營！（By 楊富智）

（參考文獻：《品牌魔力丸》，Marty Neumerier著，邱順應譯（2005）。臺北市：藍鯨。）

現今台灣品牌設計市場的未來發展

　　現今台灣品牌市場除了企業集團的大品牌，擁有專業人員操作外，多數中小企業所提及之品牌，常常限縮在一個「產品銷售」與「LOGO設計」的範圍中，因此，無法透過品牌的力量，開創新格局。

　　台灣品牌市場其實很大，如何「立足台灣，放眼國際」，是很重要的一門功課。運用品牌思維，而不是產品銷售的方向，才會有良好的發展方向。如之前所提及「品牌是

資產」，那麼，既然是資產，勢必得投資與經營，品牌才能成長、茁壯。因此，換個角度思考，了解「品牌經營」與「產品銷售」之差異，才能真正賦予品牌價值。（By 楊富智）

推薦的進修方式

充分閱讀，以及成為一個市場觀察者，是除了本身的美學與設計能力外，非常重要的事。透過閱讀與市場觀察，了解目前的市場趨勢，而趨勢可以協助設計構思，進而推敲出未來趨勢，成為新的設計能量。

透過行銷、設計相關講座之參與，可以藉由講者的案例分享，以及現場互動，更深入理解一個專案的流程與設計方法。（By 楊富智）

給新手設計師的建言

新手設計，常常把設計工作想得好天真、好浪漫。然而，真正的商業設計，勢必要跟市場掛勾。當「設計」遇到「市場」，它們之間產生的化學反應，不單單只是「我喜歡」或是「很好看」而已，它們是要符合「市場需求」的。

什麼是「市場需求」？簡單來說，就是它是賣給什麼樣的年齡層、性別、收入、人種……。經過多方探討後，得到一個定位，也就是說，定位的結果，才是真正的「受眾」，設計的結果，得到受眾青睞，那才是好設計。再聚焦到現實面，「得到受眾青睞」，才能創造「成功銷售」。是的，商業設計成功與否，不單單只是穿上華服而已，它很重要的一面，就是能否貼近市場需求，甚至超越市場需求，提升產品的市場競爭力。

設計工作浪漫嗎？它，可以很浪漫。設計工作很理性嗎？它，可以很理性。成為一個設計師，必須兼具理性與感性的因子，從感性中尋求美感因子，從理性中思考市場與需求的可能性。如此，才能達成一個美感與市場面的平衡。（By 楊富智）

品牌設計應具備的基本功

　　故事行銷，已經在現今市場佔據了一個很重要的位置，先用故事感動人，再帶入品牌與產品。是的，從「故事切入」，它的影響力就會擴及「品牌」與「產品」。因此，身為一個品牌設計師，該設計的，包含了「故事面」與「視覺面」，才能「面面俱到」。

　　一個品牌的品牌化過程，是從自身故事資產開始，了解品牌故事資產後，透過資料分析、整理，從中取一個好名字，而識別設計則是集結命名與故事資產的圖像化結果，整個命名與識別設計完成後，才能整合成為該品牌的包裝設計品牌化過程，參見下圖，以台灣可可產業為例。（By 楊富智學術論文整理）

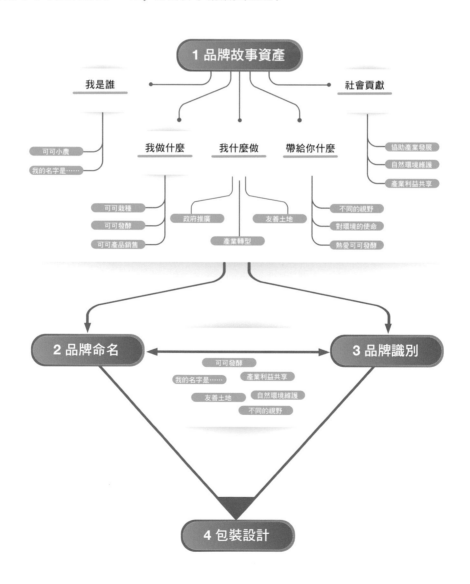

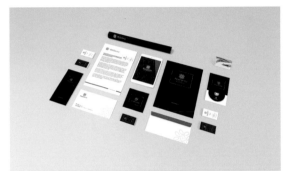

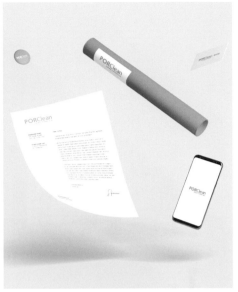

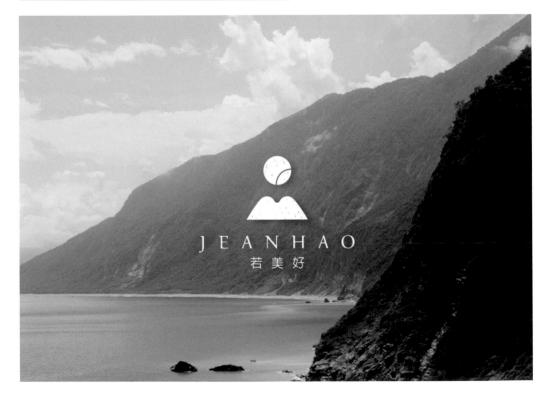

1 for one 挺好

（此為簡單生活與青三設計共同合作的品牌設計案）

設計概念：人與人間溫度的傳遞，讓愛流動

品牌背景

　　NPO Channel社會網絡股份有限公司是一個公益平台，負責人張幼霖從看見NPO發展困境，到發現「商品」與「捐款」的發展契機，運用「公益與設計思考」的跨界合作，創造更多元的社會合作影響力。NPO Channel不只是社會企業，更是台灣第五家B型企業。

品牌定位與核心價值

　　在了解NPO Channel的實際運作模式時，真真正正的花費了好一番功夫！從張幼霖先生口中不斷重複的商品、一對一的捐贈對象、社群組織、PO與NPO之間的微妙關係等，每一次會議自己也在盈利與非營利之間思索著，而最終目的，則是要讓NPO Channel走出與其他NPO團體不同的格局，「1 for one挺好」的名稱，也因而誕生。

提案說明

A

1 for one
遇見。誠食

1、1、1，三個「1」，公平對等的1 for one
用數字1提示公平與愛：1，是給予；1，是媒介；1，是接受。利用文字線條表現真實的「1」，隱藏在「r」的「1」，代表讓愛延續，讓愛流動。

B

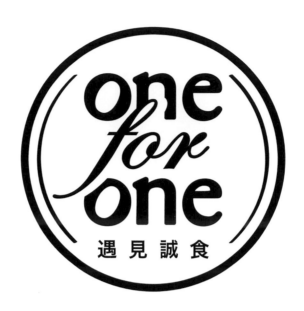

將「愛」烙印出來，期盼能深印人心！
將one for one的品牌文字擺放於圓形餐盤上，兩旁的圓弧線條象徵著雙手，期望能將分享「愛」的品牌精神傳遞給每一個人。

C

愛與成長
因為有愛，我們可以成長、茁壯。因為愛的流動，我們將愛的種籽散播到更遠的那一方。

標誌選定與調整

最終客戶選擇A款+C款做微調，主要的調整方案如下：

一、文案調整：在跟客戶做二次溝通時，思考到「遇見誠食」似乎力道不是那麼夠，經過一段時間的動腦會議後，調整了文字為「挺好」。挺好為國台語的雙關發音，是國語「挺好的」；也是台語「你挺我、我挺你、挺好」，有互相幫忙的意思，更貼合1 for one的理念，是一個互助的概念。

二、LOGO紋路微調：結合提案A的字型，與提案C的種子散播出去的樣貌，讓整體形象更聚焦於三人成群，散播美好的意象。

三、顏色微調：沿用提案A的配色，用鮮明的綠意，代表成長茁壯。

品牌識別系統

‧ 包裝設計

運用插畫的設計風格，透過溫暖的色調傳達人與人互助的美好。

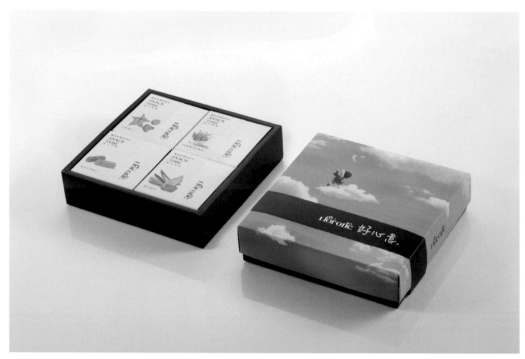

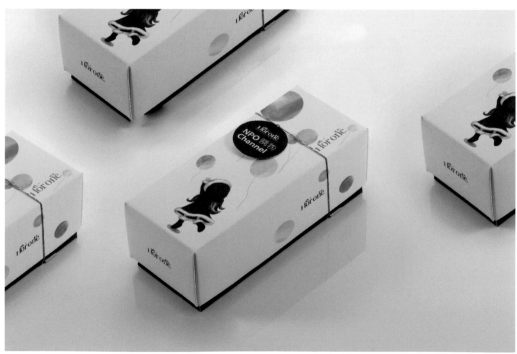

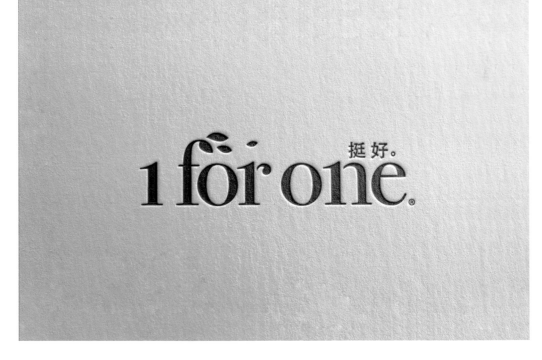

PORClean | 寶可齡

NATURAL DISINFECTION

PORClean 寶可齡

（此為簡單生活與青三設計共同合作的品牌設計案）

設計概念：專業、生命力

品牌背景

　　PORClean寶可齡以「純天然」的生物技術，開發天然、安全的產品，解決人類健康問題，使用天然原料研發高安全性、高穩定性的產品，讓韌體健康可以免於化學抗菌劑的傷害，使身體因而產生抗藥性。

　　PORClean寶可齡為Porcer台灣寶瓷水科技旗下的全新品牌，以天然抗菌作為品牌主要核心理念，並持續推出系列的專業商品。

品牌定位與核心價值

　　PORClean寶可齡品牌核心定位在「純天然」，運用生物技術，開發以「環保為核心」的產品，並在該品牌底下延伸不同生活用品項目。當生活充斥著化學抗菌產品時，人體對抗病毒的機制會越來越弱，因此，PORClean寶可齡開發天然抗菌產品，讓「純天然」產品逐漸取代化學產品，人體的免疫系統就能再度運作，增強人體免疫力，並且達到環境友善的自然循環。

提案説明

A

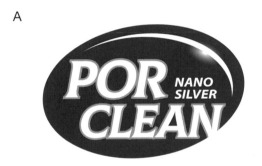

以奈米銀為主軸，貫穿產品的特性。整體呈現專業感，且選擇飽和、乾淨的色彩，呼應在產品上得到的純淨潔白。完整表現出專注於該產業的精神，也是該品牌特性的象徵。

B

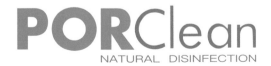

以純文字方式表現，巧妙的將「POR」與「Clean」拆開，此複合字義能夠明顯地看出是兩個字的組合，同時，在發音上也較容易唸出來。運用配色的設計，表現科技感以及清爽感。

C

以奈米銀與英文字母「P」為主體，並在商標設計上巧妙與醫護形象融合，提升整體專業感與保健用品的形象，且加強了產品與商標的連結。

標誌選定與調整

　　最終客戶選擇簡潔俐落的B款，配色則以藍灰色搭配呈現，清爽乾淨的藍色帶給標誌生命力，灰色則為標誌添加了專業的質感，整體簡約大方卻不失質感。並加入中文標準字。

PORClean ＋ **寶可齡**

PORClean | **寶可齡**

品牌識別應用

・平面設計

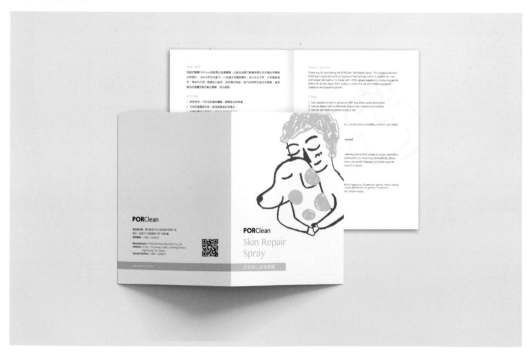

· 包裝設計

· 視覺設計

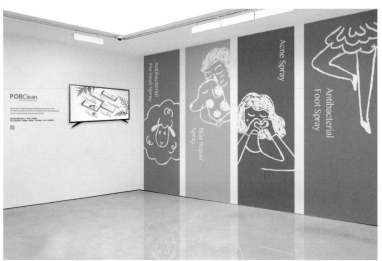

REMONTH
— 臻 之 月 產 後 護 理 之 家 —

臻之月產後護理之家REMONTH

（此為簡單生活與青三設計共同合作的品牌設計案）

設計概念：優雅、家庭的緊密關係、相連的心

品牌背景

　　臻之月REMONTH是位於台中全新概念的產後護理之家品牌。除了讓坐月子的媽媽們享受更完善的照顧之外，也期盼藉由更大的使用空間，讓家人一起分享這美好的時刻。捨棄更多的房間，多出一個交流的樓層，交誼廳、會客室的設計，除了可以看見寶寶們在嬰兒室的狀況，也是與親友、月中媽媽們交流的空間；多功能教室的設計，讓產後的媽媽彼此交流、互相學習；親子閱讀區，提供親子交流，讓家中大寶也能有媽媽的陪伴。

品牌定位與核心價值

　　臻之月，定位在中高價位的高品質服務。房間為一房一廳格局，簡潔居家感的設計，讓月中的媽媽感受到無比的呵護。訪客來訪時完整的接待空間，讓媽媽在房裡享有足夠不被打擾的隱私空間。

品牌文案

終於明白原來幸福還有更高的幸福。
當孩子的小手握住媽媽手指的那一刻起，
生命從此緊緊相繫，
幸福也從此有了不同的風景。

要給孩子最好的，也要給媽媽最好的；
要牽著孩子的手，更要全家幸福長長久久，健康共度人生。
他們說產後不能疏忽，但誰能真正理解新生父母的不安？
慎選第一刻，為孩子、為新的母體、為最愛的家，臻之月準備了完善的團隊，要守護孩子們的健康，要當媽媽最強的支援。

臻之月明白，月子不只是單純的一個月，除了身體的調養，更是一個新家庭關係的誕生。
要讓媽媽與寶寶擁有的不只是一個月頂極享受，還要記上全家的美好時光，新生最耀眼的一刻。

與之溫柔，一張強韌的網。我們想給的，是全面性的呵護。
寬敞優雅的空間，臻之月結合專業的醫護團隊、營養師及各類師資，
打造一個屬於媽媽，更屬於家人與親友共同分享喜悅的場域。

臻之月的溫暖，陪伴著每個迎接新生兒的家庭，踏出幸福的第一步。

提案説明

A

以英文字母「Z」搭配「血」的造型為概念，串連起媽媽與Bady間互動的圖形，讓logo整體有著濃厚的親子感，運用柔美的曲線線條帶出品牌簡潔、現代、時尚的特性，更表達出品牌的核心精神所在。

B

以愛與承諾為設計出發點，親子間緊密相連的情感，環環相接呈現出守護的意念，也是品牌追求的理念與精神之一。結合曲線的造型與漸變的色彩加入整體設計，簡潔、俐落的線條讓整體商標更顯現代與時尚。

C

運用連結的「愛心線條」來傳達一家人緊密相連的情感，相連的線條也表現出手牽手的互動。而視覺中心的「Z」字，運用線條交疊呈現出（硬體）完備、（軟體）豐盛、人與人之間交流的意念，希望將擴大品牌服務的精神與追求極致的態度傳遞給顧客，並為品牌創造出更大的效益。

標誌選定與調整

　　最終客戶選擇C款識別圖形，以及A款英文命名進行修改。整體設計以弧線營造出優雅、緊密相連的氛圍，並將象徵一家四口的心做結合，傳遞出家庭關係的相連概念。以感動行銷為主軸，透過文字的溫度，傳達臻之月的品牌理念，讓懷孕的媽媽，安心地將產後的自己與寶寶，交給臻之月。

修改一

修改二

定案

品牌識別系統

· 黑底應用

· 白底應用

· 反白應用

品牌識別應用

・平面設計

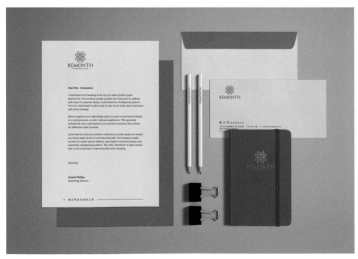

・視覺設計

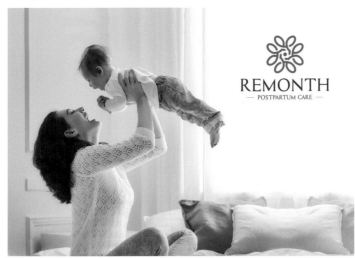

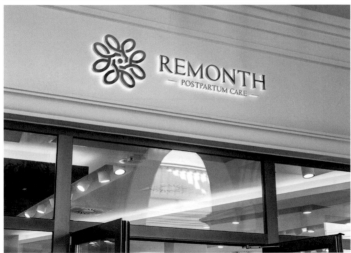

・網站設計

Easy Straw Paper
益 利 吸

益利吸ESP

（此為簡單生活與青三設計共同合作的品牌設計案）

設計概念：環保、永續經營、年輪

品牌背景

　　益利吸為中華紙漿於2018年最新開發的一項品牌，中華紙漿經過多年研發，開發出紙吸管專用的原紙，品牌命名為「益利吸」。

　　「文明的傳遞者，讓每棵樹更偉大。」吸管用紙全年用量約3000～4000公噸，量價不高但對環境超重要，未來放眼全球。

品牌定位與核心價值

　　在海龜話題之後，人們對於塑膠吸管的反思造就紙吸管的問世，儼然成為飲料界的新星。中華紙漿運用自家產的紙材，加上防水塗層等測試，上市了台灣第一支經過安全認證的紙吸管，期望為環境盡一份心力，也藉由紙吸管的問世，拓展新的業務。他們的核心價值在於：「從森林到商品，與自然共存的理念」。

提案說明

A

以英文字母「E」搭配「紙吸管」的構造為概念，將益利吸的細節特色呈現在標誌上，運用柔美的曲線線條帶出品牌簡潔、現代、時尚的特性，依循「永續林業」的原則，讓我們的森林永存，因此將標準色訂為綠色，與品牌的精神相呼應。

B

以手繪的方式將紙吸管與笑臉作為主要視覺，搭配代表環保的綠葉呈現。手繪的筆觸加上微笑的概念則是呼應「以人為本」這句話，讓環保成為人們日常中的一環，藉此擴大品牌服務的精神與追求環保永續的理念傳遞給顧客，並為品牌創造出更大的效益。

C

將商標英文字簡寫「ESP」，結合紙吸管圓孔的圖像作設計，標誌則以簡潔、現代的方向設計，讓品牌標誌充滿精緻感，而黃、藍、綠分別代表著陽光、空氣以及大地，將大自然環境的元素融入標誌，表現出品牌追求永續經營的理念與對環境的重視與尊敬。

標誌選定與調整

　　最終客戶選擇C款，並希望加入樹木或年輪的元素進行後續設計，因此在設計上以英文字簡寫「ESP」結合紙吸管圓孔的圖像作為主要架構，帶入年輪的元素，讓標誌充滿精緻感，色彩方面則是以大地色為主，特別將代表吸管的「S」以綠色表示。

品牌識別系統
· 平面設計

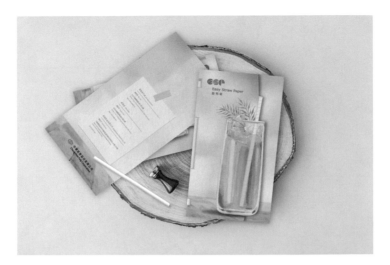

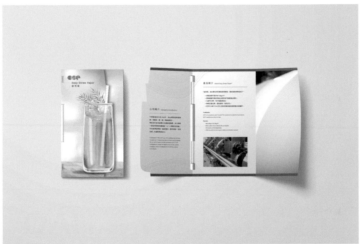

· 視覺設計

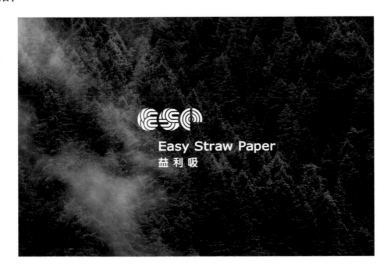

JEANHAO
若 美 好

若美好 JEAN & HAO

（此為簡單生活與青三設計共同合作的品牌設計案）

設計概念：日、月、高山、可可果

品牌背景

　　JEAN&HAO，是二位創辦人，從台北到台東創業，愛上台東的自然環境，在台東，有美麗的自然環境相伴，步調慢下來的生活，是舒適、美好的享受。

品牌定位與核心價值

在與客戶溝通的過程中，他們希望以中高價位走進臺灣可可茶市場。源自於臺灣的可可豆與可可茶並不普遍，所以我們以臺灣的「大自然」、「真實」、「臺東」、「清新」的調性或元素延伸發展，在視覺中帶入原產地臺東的大自然感受與氛圍，以及帶入兩位創辦人的初心與精神，用最謙卑的心與大自然同在，將最自然的產物帶給消費者，感受來自臺東土地的美味。

品牌文案

陽光滋養著大地，土地吐露著芬芳，與自然最溫柔的接近，是那生生不息的循環，若能以最謙卑的心與大自然同在，美好事物是最珍貴而真誠的反饋，若美好分享我們珍藏土地的美好。

品牌SLOGAN：若美好　珍藏土地美好　臻好

草稿繪製

我們在LOGO設計中結合了日、月、高山、可可果以及大自然元素，呼應若美好文案：「若能以最謙卑的心與大自然同在，美好事物是最珍貴而真誠的反饋，若美好分享我們珍藏土地的美好。」

日、月代表著若美好不分晝夜地為每個人帶來最美味的食物，高山及大自然元素則是對這片土地給予我們富饒產物之敬畏與感謝，而這些美味食物成就了我們美好的生活。

提案説明

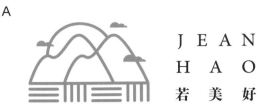

A

若美好 JEANHAO
臺東有高山、有縱谷、有溪流、有海洋，來到臺東能夠徜徉在沒有邊界的自然教室，體驗這塊美麗的土地，因此此款設計利用俐落的線條呈現出臺東的自然美好。

B

若美好 DIVINE
以若美好主要產品「可可果」作為標誌，再搭配有溫度的手寫字體，字體中融入了代表自然的葉片，呼應若美好的品牌核心「天然」，整體營造出生活化卻不失時尚典雅的品牌風格。

C

若美好 DIVINE
結合了日、月、高山、可可果，日、月代表著若美好不分晝夜地為每個人帶來最美味的食物，而美味的食物則成就了我們美好的生活，同時也豐富了我們的心靈，上方繞著太陽的字就像是太陽所散發出的光芒，希望若美好的品牌精神能像太陽一樣灑落在每個人身上。

標誌選定與調整

　　最終客戶選擇淡雅清新的C款做微調，主要的調整方案如下：

一、文案調整：將原英文「DIVINE」調整為「JEANHAO」，JEAN & HAO為兩位創辦人，品牌英文保留兩人的名字，就像若美好保留了兩位創辦人的初衷與初心，也會一直延續著兩人創辦時的精神，以最謙卑的心與大自然同在。

二、LOGO紋路微調：將原有的斑駁紋路減少，增加清新感，讓整體看起來更有精神與朝氣。

三、顏色微調：將原本輕淡的配色加強對比與飽和度，增強品牌的明視度與對比度，使整體視覺更為鮮活。

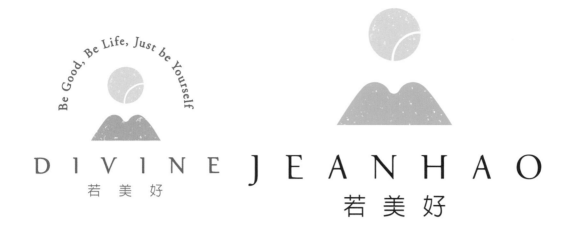

品牌識別系統

・平面設計

　　結合標誌與應用圖形的太陽、月亮、高山與可可果，及延伸品牌之色彩至事務用品，清新朝氣的風格表現出臺東自然純淨的氛圍、這片土地帶來的美好，也帶出品牌的初衷──若美好分享我們珍藏土地的美好。

‧ 包裝設計

　　臺東因地理因素是臺灣少數未被人為過度開發的地區，因此得天獨厚的自然環境孕育出了許多臺灣特有的動物，而我們將品牌的核心精神「天然」與特有動物相互做連結，此款包裝設計是將位於臺東的特色動物以插畫方式呈現，藉此傳遞臺東之美，分別是臺東泰源幽谷的「臺灣獼猴」、臺東利嘉林道的「橙腹樹蛙」和臺東綠島上的「臺灣梅花鹿」。

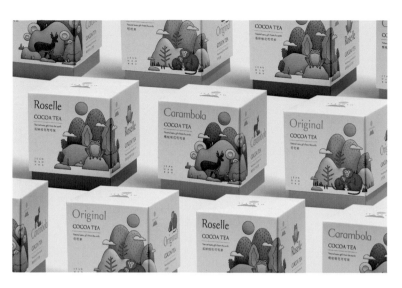

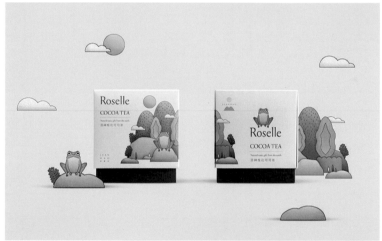

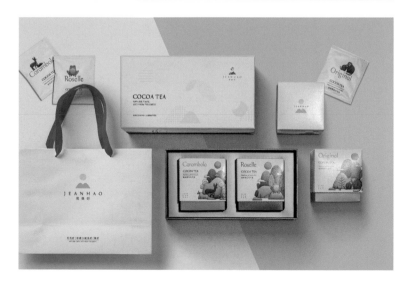

厚禮牛創意有限公司

⟳ 電話：04-2377-0388　　地址：台中市西區大全街74號3樓

　　厚禮牛設計，主要提供品牌整體規劃、品牌包裝設計、網站設計、攝影企劃等。團隊榮獲德國紅點、IF、金點設計、TIDGA等多項國際設計大獎，專注致力於站在市場前瞻的角度，透過企劃與設計的力量，創造品牌的能量。每一次孕育品牌的初心，是深切去挖掘、梳理客戶端和市場端之間的連結，透過想法、感官、視覺、文字，找到最合適的風貌定位，讓商業行為也能傳遞出一種甦醒需求和感受上更深更廣的共鳴，與遍及海內外的客戶，培養出長久的默契情誼及合作喜悅。

　　厚禮牛的品牌標誌，以Holycow的H作為設計主軸，整體以簡練風格轉化偏幾何的架構，引號象徵「加強」與「專注」，標誌蘊藏「＋」的符號，象徵品牌為客戶診斷的專業度，以及一直以來從不同面向、不同角度多元靈活的創意發想，每一次規劃的出發點，都期許為客戶創造加乘能量的精神和理念。

經手過的品牌設計案

薰衣草森林品牌包裝設計、伊莎貝爾品牌包裝設計、藤記豆花連鎖品牌設計、Brighteeth美白牙齒連鎖品牌設計、臺中市風景區管理所指標識別設計、皇樓品牌包裝設計、鴻海集團生技產品包裝設計、長榮集團展覽主視覺設計、拉拉手親水悠遊館連鎖品牌設計、SDI文具品牌包裝設計、老鍋農莊品牌網站規劃設計、上奵台灣歌（華視／公視）音樂節目識別設計……等。

團隊成員名單

Ryan Han
喜歡自助旅行，在旅行當中尋找各種可能。
從小喜歡設計，期許自己透過美學設計，
解決問題，關懷弱勢族群，
打造共榮友善環境，讓生活每天都有美事。

Shiou-Wen Wang
總是笑稱自己是公司唯一出一張嘴的人，
雖非本科系出身，
但憑著一股熱忱栽進設計領域，
喜歡聊天、喜歡和客戶一起挖掘美好，
深信每個品牌都有讓人驚豔的潛質。

Yi-Chieh Chou
喜歡設計的文案人，沈迷於換日線旅行的企劃人，
相信生活中的感受力，都能累積發想的能量，
當了媽以後才發現，
這世上有比設計業更燃燒鬥志的事。

Zhi-Ting Yu
設計系畢業卻不務正業的企劃，
夢想養一隻狗，
希望30歲前，能去土耳其乘熱氣球，
近期的人生課題是戒咖啡。

Yu-Rong Chen
小時候喜歡逛唱片封面、看MTV台，
所以學設計。
討厭早起、討厭沒有蘿蔔糕吃的日子、
目前還不討厭做設計。

Mei-Wun Jhang
養了兩隻貓，一公一母湊成「好」，
好好的吃飯，好好的睡覺，好好的做設計，
就這樣悠悠度過有貓的日子。

Chin-Yu Chan
偶爾穿穿復古花上衣，
偶爾吃吃烤雞翅，
偶爾走走綠草地，
收集每一個偶爾，拼成設計與生活的形狀。

Kai- Chang Shih
以偏愛甜點與美食的細膩眼光，
在生活中發掘有關設計的大小事。
享受自己的悠閒空間，
與設計一起同樂於日常。

給新手設計師的建言

1. 多看展覽，接觸新事物，製作自己的筆記（例如收集名片、文宣等），在觸發和累積的過程中，培養設計概念和風格的資料庫。
2. 互相討論，團隊溝通，避免一意孤行成為藝術家而非設計者。
3. 心態開放，勇於發問，不必害怕請教前輩，也不要擔心自己的想法被否定。
4. 培養不同的興趣，不必侷限於設計相關，生活中的一切感知和感受都可能成為設計創作的養分。
5. 當你有一個有趣的想法時，才是開始做設計的時候。
6. 多觀察產業變化與客戶需求，統整後在設計的著力點才能更貼近實務面。

設計師Q&A

發展品牌設計的起因

　　設計的存在一直都是為了解決生活中各樣的問題，讓我們所處的一切事物可以更好，我們認為品牌設計比起一般平面設計，更貼近生活中的百業生態，需要顧及的層面更深更廣，對於設計師來說更能訓練到「設計的實務性」。

　　品牌設計能真正幫助企業更了解自己，特別是剛創業的客戶，從品牌形象的根基開始建立，讓品牌走得更長久。每一次專案的深入訪談，我們都在學習各個產業別的生態，這也是發展品牌設計中最有趣也最具吸引力的地方，因為沒有捷徑，也沒有定律。而這個過程中，對於設計師需要具備的求知力和豐富市場經驗的累積與淬煉是非常有幫助的，挖掘品牌的差異化、思考市場定位，到研究目標消費者，這些過程讓品牌設計在執行前，能更精確的反思品牌整體應該以什麼樣的姿態面對市場，與市場連結，同時完整呈現企業的形象精神，使品牌價值感提升，透過設計幫助客戶在操作品牌時，成為一股有效的助力而非阻力，是品牌設計者面對市場洪流必須不斷學習的功課。

企業建立品牌的緣由

　　其實每一個人都在建立品牌，就像身邊的人想到你這個人，會覺得是什麼樣的人？這就是品牌了。因此，品牌是無形的，即使不建立或不管理它，只要這個企業存在，所釋放出來的任何訊息都會讓顧客產生印象，而建立品牌的過程就像孕育一個生命，它的樣貌、個性、會說什麼樣的話、帶給人的印象和腦中浮現的連結等等，這些需要長時間的累積，而非只是一個視覺看到的Logo。

　　品牌的建立能夠幫助客戶在不斷一致的視覺中產生完整的印象和記憶點，進而培養品牌忠誠度，持續累積優質的品牌形象能大幅提升企業的價值，進而提升企業產品的價值，讓消費者產生價值認同，而非流於市場上的比價競爭。品牌的建立在企業經營上也有非常大的幫助，舉凡開發推廣新產品、招募頂尖人才等，都會比尚未建立品牌的企業更省力。

台灣品牌設計市場的未來發展

　　台灣是物產非常豐富的寶島，很多產業都具備和國際競爭的高度和能力，台灣的設計專業人才也不斷被國外企業挖掘，設計作品持續在國際上大放異彩，這十年來台灣其實已經累積了強大設計人才和實力，但近幾年走在世界各國的設計市場卻很少看到「Made in Taiwan」的品牌，非常可惜。其實比起羨慕國外的月亮比較圓，我們值得更多去挖掘這片土地的特色，帶著台灣品牌設計的能量走入世界，去和世界各國的市場對話，也讓他們更認識台灣的品牌設計力。

品牌設計應具備的基本功

1. 熟悉且靈活於軟體應用，並且不斷練習與學習。
2. 具備追求和探索新知識的主動性和積極性。
3. 時時主動觀察日常中任何的消費市場，培養洞察力和敏銳度。
4. 具備同理心，能換位思考，站在目標市場端及客戶端的角度。
5. 懂得好好生活，用心體會生活，因為一切的靈感都來自生活。

推薦的進修方式

1. 養成不定期關注和參與展覽、戲劇等習慣。
2. 定期觀察市場上成功的品牌範例。
3. 多看國內外設計書籍。
4. 主動發掘設計界指標性的講座或課程。
5. 有機會盡量去旅行，國內外都可以，然後用心去感受那個地方生活的一切。
6. 每去一家店，學習反問自己喜歡和不喜歡這間店哪三個地方？
7. 更多去淬煉自己對於五感（心覺、嗅覺、視覺、觸覺、聽覺）的感知能力。

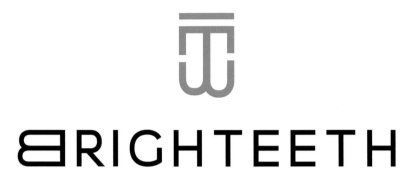

BRIGHTEETH

AESTHETICS

Brighteeth

設計概念：頂級牙齒美學、時尚簡練、專業淨白

CD：Ryan Han　　ECD：Yi-chieh Chou　　D：Yuan-huan Chang

品牌背景

　　Brighteeth牙齒淨白美學中心，由專業牙醫師團隊率領BRIGHTEETH與工研院合作，提供專業及舒適的冷光美齒服務，結合牙醫嚴格挑選的國家標準合格藥劑和儀器，以更貼近大眾的市場定位，打造時尚精品會館的空間服務，希望讓更多人輕鬆擁有一口亮白潔淨的牙齒，散發亮采自信，盡情展露笑容。

品牌定位與核心價值

品牌創立的背後是一群專業的牙醫團隊，希望在品牌具備專業實力的基礎上，同時有別於市面上大眾普遍認知牙齒美白服務的昂貴價位。以專業而高規格的服務，卻更平易近人的價位，拉大目標客群的範圍，因此在視覺形象的塑造也朝向高端、時尚、極簡的精品風格，迎合受眾喜好，讓消費者在頂級視覺氛圍下，更強烈感受到品牌價格的競爭力。

草稿繪製

在和客戶討論風格的過程，他們一直很嚮往可以展現時尚、簡練的風格，呼應美白牙齒的美學塑造。草圖階段除了以牙齒的意象為發想，也試圖將英文字首的「B」或「T」，和牙齒、閃耀亮白的意象做連結。

提案說明

A

以極簡現代的風格基礎，運用品牌名字首B和T組成蘊含牙齒意象的識別。

B

以牙齒亮白做為概念，閃亮的意象化為幾何符號融入識別。

C

運用字體B和T組成牙齒，加上閃亮的意象展現牙齒亮白。

D

以牙齒漸進亮白的符號作為主要發想，呈現品牌專業的印象。

標誌選定與調整

　　客戶選定A款提案，未進行修改，因標誌和字型都展現極簡時尚的風格，呼應品牌特色同時具備國際高度和辨識性。品牌名稱融合「Bright」&「Teeth」直接傳遞亮白牙齒二字之意涵，logo設計表現純粹以B與T字母為根基，轉化為牙齒意象，同時展現極簡、俐落，不失優雅的風格，並以金、黑、銀灰及大量留白作為主色調，融入等粗的極簡字體設計，字首B帶入前衛設計表現，烘托專業性及視覺層次的俐落感，象徵極致、淨白、專業沉穩及中高端品牌之定位。

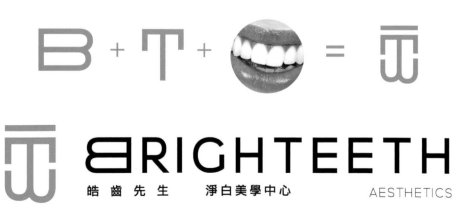

品牌識別系統

・標準色設定

・輔助圖形

　　以喻表冷光、亮白的符號做為設計根基，零星可聚可散的設計元素，在編排上多元而靈活，無論是象徵牙齒的圖形、品牌包裝或網頁設計的裝飾、i-con等，都可延伸應用。

· 標誌組合應用

BRIGHTEETH

AESTHETICS

品牌識別應用

· 平面設計

　　從事務用品到產品包裝視覺，皆以品牌標準識別為主軸，整體表現維持乾淨、簡練、黑白對比色，更彰顯品牌識別的辨識度和整體風格形象。

　　會員VIP卡片上除了原本的會員編號之外，也呈現出如同頂級貴賓般的視覺感受，將號碼打凸的效果，也巧妙化為設計編排的元素之一，如同輔助圖形賦予強烈的設計感，沉穩黑色營造出神秘高貴的氣息。

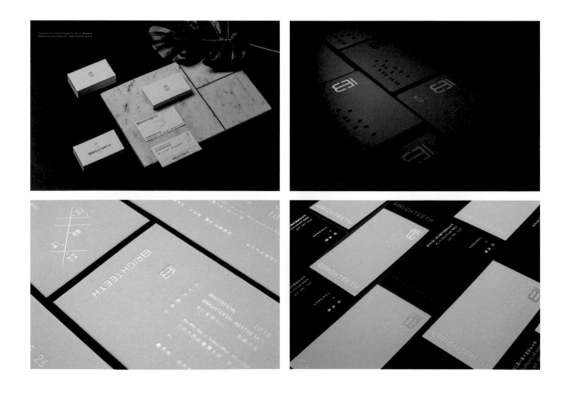

· 包裝設計

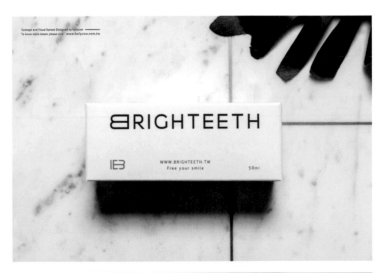

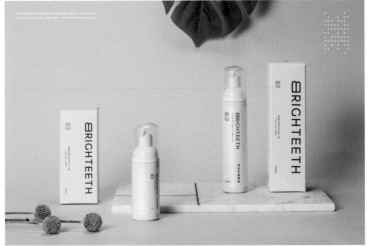

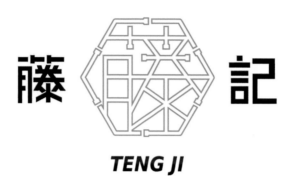

TENG JI

藤記豆花

設計概念：藤蔓般的堅韌、嚴謹品質、工業精密

CD：Ryan Han　ECD：Shiou-Wen Wang　D：Yuan-Huan Chang

品牌背景

　　客戶為一對一起創業的姐妹倆，分別是具有營養學和中醫專業背景的姊姊，及精於研發與製程掌控的妹妹。因為對豆花製作的熱忱，感動了一位研製豆花長達五年多的前輩願意教授配方，姐妹倆在前輩的基礎上深入研究和改良，以挑戰自我的極高標準，製作出品質嚴選，風味純正香濃的豆花。

品牌定位與核心價值

　　品牌名稱取做「藤記」，源自家族成員中的名字，希望品牌的生命如藤蔓般生性堅韌，充滿生命力，不畏艱難挑戰，任何環境都能順應生存，同時也承襲家族三代以來的創業精神，不屈不撓、永不放棄。

　　創立人的醫學背景，使其對於研製過程和產品品質一直都以高規格的標準審視，極其要求。因此在風格的發想上，我們特別以工業硬派的意象風格作為主要方向，呼應品牌嚴謹不容絲毫馬虎的精神。

草稿繪製

　　以「藤」字為主軸，透過鐵管結合板手的概念表現，環繞整體視覺圖示，傳遞「藤」生生不息的循環生命，工業鐵管的組合方式呼應品牌看待產品依每一環節如工業精神般以精密為核心準則。

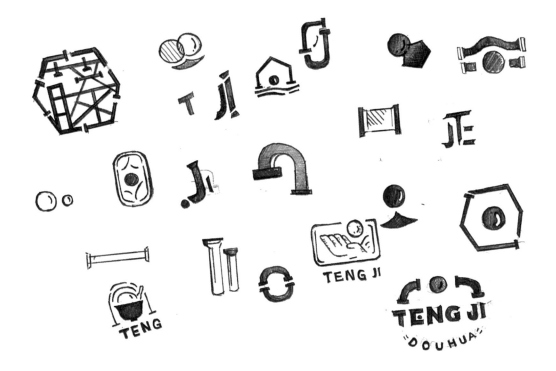

提案說明

A

以鐵管結合板手的概念環繞著整體視覺，象徵著良善的循環以及精密的準則。

B

運用鐵管組合成藤記的標準字，鐵管相互交叉就像藤蔓生生不息的生長型態。

標誌選定與調整

　　客戶直接選定 A 款提案，未作任何修改，認同其呈現的剛硬和工業嚴謹氣息。整體視覺同時兼具姐妹倆心中看待「藤」字的精神，筆畫之間所蘊藏的循環架構，及如藤蔓交織般蓬勃生命力的意象。

品牌識別系統

·標準色設定

象徵嚴謹精密工業感的沉穩黑、代表專業和生命力的寶藍色以及恆久經典、黃豆精萃的金色。

·輔助圖形

產品嚴選非基改黃豆、不含消泡劑，因此輔助圖形以「臻食醇淬」為發展概念，透過工業幾何的設計風格，延伸黃豆粒粒精萃、豆花流動的意象作為視覺表現。

·標誌組合應用

品牌識別應用

‧包裝設計

　　品牌主要產品為豆花和豆漿，在包材的選擇設定上希望在工業極簡之中，展現純淨、安心的純粹風格，因此設定上以大面留白為主，搭配簡練清新的編排比例。

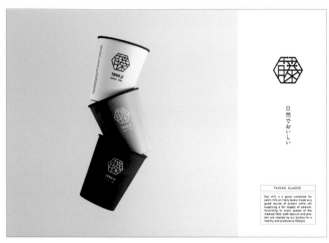

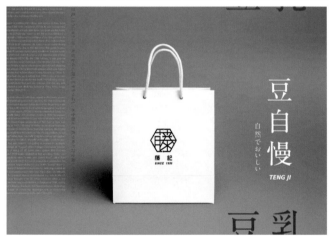

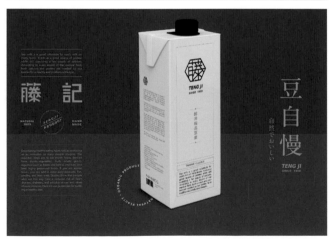

‧空間設計

　　透過大量的水泥、金屬鐵件、深色木質等原質感的元素，營造重色、專業、精密嚴謹的工業風空間，透過鐵件延伸設計語彙，充分融合品牌主識別「藤」字及幾何感的輔助圖型，展現在形象牆面、座位區的牆面和吧台造型，烘托品牌的強烈工業個性和嚴謹精神。

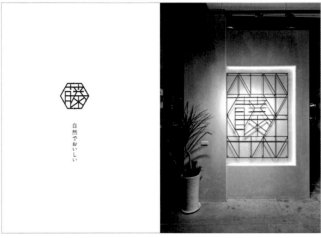

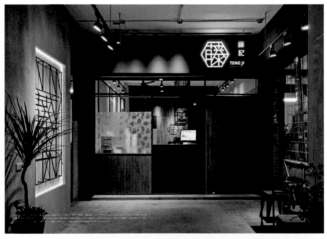

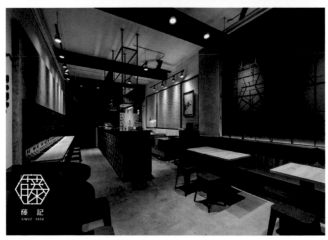

橙夏 Juice bar—

橙夏

設計概念：新鮮果飲、陽光朝氣、職人精神、愉悅活力

AE：Ryan Han　　ECD：Yi-Chieh Chou　　D：Chin Yu-Chan

品牌背景

　　「橙夏」源自一對年輕業者，過去曾投入新鮮果汁飲品加盟店六年的經營，但因為原有的經營無論是產品面或整體的品牌形象都必須受限在加盟體制下，品牌形象老化，在競爭激烈的手搖飲料市場中逐漸勢微，因此希望透過自創品牌，從產品的品質和經營上真正落實自己的理念。從視覺整體的提升、品牌釋出的形象和產品力的訊息，讓消費者認識他們內外兼具的質感，與長久以來專注於研究季節水果特性的熟識，尤其擅長於柳橙、香吉士、檸檬這三種水果鮮萃風味的專業技術。

品牌定位與核心價值

在訪談過程中得知客戶對於橙果類的鮮打風味,特別擅長,在舊有品牌中也已建立起忠實市場,因此希望透過品牌建立的過程,從品牌名稱到整體視覺,放大主力產品的能見度,同時呼應品牌核心的競爭力,在旋打和壓榨技術上的獨到手法、鮮打複合果汁在風味比例的精準拿捏。

另一方面,新鮮果汁容易給人夏季比較受歡迎的普遍印象,因此在品牌定位上,除了定位在新鮮橙飲專門店,和什麼都賣的果汁店品牌形象做區隔,在風格上也希望賦予新鮮、陽光、充滿朝氣,呼應水果需要在陽光下新鮮採收的訴求,及專業職人的品牌印象。

草稿繪製

以橙果為主軸,帶給人新鮮愉悦、盛夏陽光燦爛,充滿活力朝氣的整體感受。

提案説明

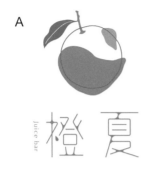

A

以清新細膩的水果輪廓和流動的果汁意象，呈現品牌新鮮現榨的特色。

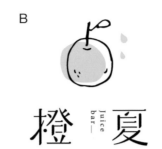

B

夏日陽光，結合手繪線條的柳橙，傳達滴滴鮮搾般溫暖、自然的感覺。

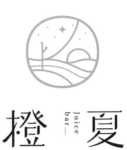

C

微風夏日，以一顆鮮橙意象蘊含橙香果樹、太陽、果汁流動等意象，傳遞完整的品牌意念。

標誌選定與調整

　　客戶選擇相較下更保有職人專業個性，但又不失清新、陽光的 C 款作微調，調整橙果內蘊含元素的豐富性和細緻度，希望太陽和果樹的意象可以更直接鮮明。

　　品牌識別以鮮橙為主要象徵，蘊含太陽和果樹，橙果的蒂頭有如盛夏黑夜中閃閃發亮的星辰，傳達果樹歷經晝夜的滋養，沃土同時也代表新鮮果汁的流動，字體設計則以人文調性為基礎，營造專業不失穩重，卻仍保有細部特色的設計表現，詮釋品牌定位於鮮橙果汁職人的專業形象。

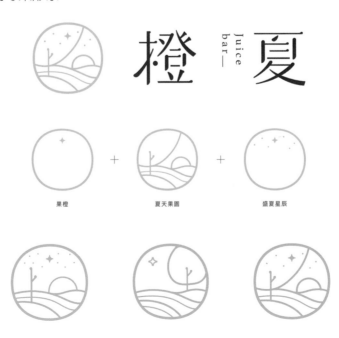

果橙　　　　　　夏天果園　　　　　　盛夏星辰

品牌識別系統

·標準色設定

選用代表職人精神、專注與專精、穩重俐落的深灰色及象徵陽光、夏日、愉快、夏日、活力、新鮮的橙黃色為主色。

| CMYK | 10 10 95 0 | CMYK | 20 0 0 80 |
| RGB | 238 218 0 | RGB | 72 81 87 |

·輔助圖形

現代線條感、微寫實手法的輔助圖形，繪製樹上新鮮橙果和採收後果實不同切面的模樣，及代表陽光亞熱帶的葉子，烘托新鮮自然的風格。期望透過輔助圖像將「鮮橙」的形象特徵極大化，從中連結「橙夏」長久專注於橙類鮮打果飲的職人精神和調飲實力。

夏日果香　　　　　　　　　　熟橙滋味

· 標誌組合應用

品牌識別應用

· 平面設計

　　因為以鮮橙果汁職人的角度出發，因此菜單不僅結合了品牌產品特色和理念，也以專題報導的報刊形式作設計，讓消費者在兼具趣味和特色的形式下，獲得產品MENU訊息的同時，也能同時接收到品牌背後的理念及對於食材、果汁風味品質要求的用心。

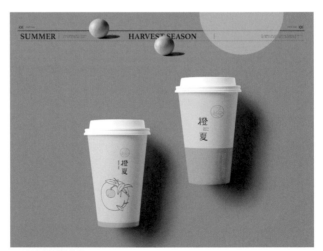

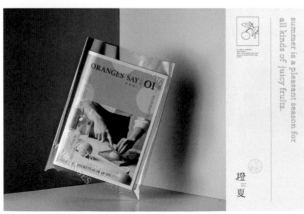

‧攝影設計

　　延伸品牌定位和個性，在攝影企劃的定調上也以大幅度陽光灑落、明亮、乾淨的攝影調性為主軸，因此光線角度的拿捏、光影變化的氛圍、新鮮水果的烘托、拍攝背景和器皿的挑選，都是這次攝影企劃的重點，另外也透過半身人像親手壓榨柳橙的形象拍攝，傳達品牌背後的職人精神和專業實力。

初沐

設計概念：鮮乳飲品、濃純新鮮、質感抒壓

CD：Ryan Han　　ECD：Yi-Chieh Chou　　D：Yu Rong Chen

品牌背景

　　在基隆經營十多年的手搖飲料店，秉持新鮮自然、堅持手作的好品質，以純鮮奶為基底，加入每日手工新鮮熬煮的黑糖珍珠，成為長久以來在地人和觀光客慕名而來的店內招牌。隨著近幾年來手搖飲品牌林立，同業競爭者輩出，加上品牌整體形象老化，給消費者的印象和價位難以提高，因此希望透過整體視覺的改造，提升品牌的價值，重新賦予品牌嶄新的市場定位和生命力。

品牌定位與核心價值

由於老品牌希望保有大家耳熟能詳的名字「Qmilk」，因此從視覺面，以牛乳流動和黑糖珍珠圓潤的意象為出發，加上品牌改造後的第一家概念店將座落於基隆市區，周邊大眾運輸便利，除了觀光客之外，通勤的大學生和上班族皆屬於目標族群。

相較於匆匆帶走一杯飲品的手搖飲料店，品牌改造後期望帶給消費者如鮮奶流動般放鬆、柔潤的感受，在忙碌生活步調中，走進來休息片刻，感受從視覺到味覺的清新質感，品飲一杯新鮮、紓壓、療癒的品牌形象。

草稿繪製

以品牌原有的英文名稱、珍珠、乳牛等意象作為識別發展元素，呼應Q彈珍珠和新鮮牛乳的產品力，從視覺的角度讓人感受到這兩大特色，同時線條也強化圓潤感，希望讓人感受到品牌溫潤、放鬆又兼具新鮮的氣息。

提案說明

A

透過手搖杯、「Q」milk的英文字首「M」的意象結合，傳遞出品牌主軸——以鮮乳純淨為基底的鮮調杯飲。

B

每一杯彷彿都蘊藏著牧場現擠的新鮮純淨，結合「鮮乳」的流動、「Q圓」在杯中躍動著，詮釋出鮮調杯飲的記憶點。

C

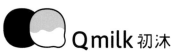

新鮮牛奶及家的意象，希望每個人都能喝到如家一般安心健康的飲品。

D

以主力產品黑糖珍珠的意象為設計表現主軸，融合品牌名稱「Q」的意象，傳遞出——在Q彈的口感裡，滿溢著牛奶的濃純及新鮮食材的風味。

標誌選定與調整

　　客戶選擇偏現代簡練的第四款設計，期待讓人可以一眼很直接的感受到品牌的核心特色，蘊含的牛乳意象調整成更鮮明流動的線條。

品牌識別系統

·標準色設定

　　色彩選用代表純淨、自然和專業品質的藍色，象徵乳牛、溫潤、舒壓的嫩粉色，以及代表黑糖、風味的糖褐色。

·輔助圖形

　　既簡練又活潑跳動的幾何圓點，象徵黑糖珍珠的跳動口感、鮮乳的滴滴純粹、乳牛身上的花紋、一顆顆新鮮水果等意象。

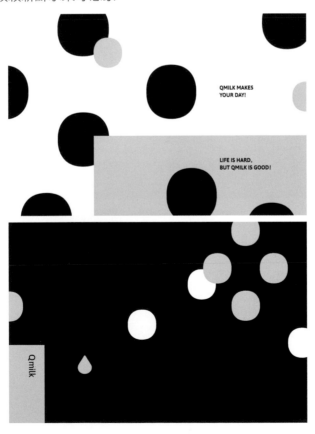

· 標誌組合應用

品牌識別應用

· 平面設計

　　紙杯是手搖飲品牌最廣泛觸及消費者，以及首要讓大眾感受到品牌形象的重點包裝，因此希望有別於單純只是把識別擺放上去，希望整體形象更活潑，甚至透過英文文案和消費者產生更多的互動，同時從視覺放大品牌鮮乳流動的氛圍和珍珠Q彈的產品特色。

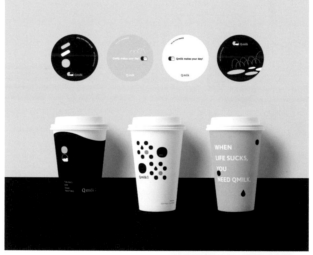

・攝影設計

攝影風格同步概念店的空間風格，以偏韓系簡約、色調強烈鮮明的表現，透過品牌主色調作為背景，結合光影的輔佐、飲品本身堆疊的層次感，強化品牌產品形象的個性和識別度。

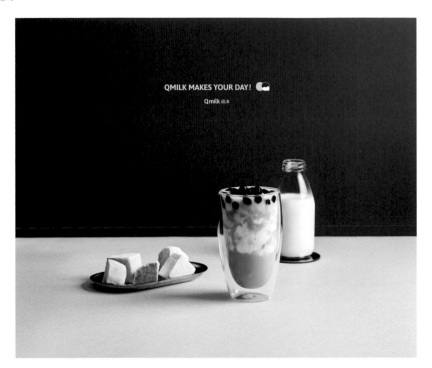

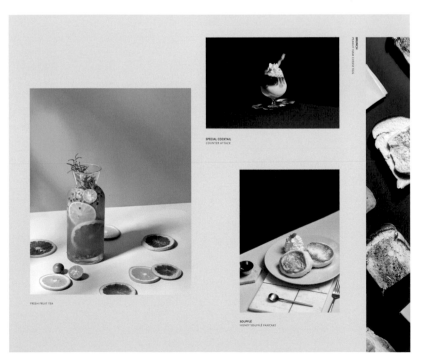

我在

設計概念：友善寵物、大地自然、溫暖陪伴

AE：Ryan Han　　CD：Yu Rong Chen　　D：Yu Rong Chen

品牌背景

　　客戶在國外品嚐過相當多類型的美式餐點，發現道地的美式風味在台灣很少見，加上飼養很久的愛犬約克夏生病了，所以希望透過開立一家寵物友善餐廳，能有更多時間陪伴在牠身邊，因此品牌中文名取做「我在」，英文名則有趣的音譯了「有我在」的台語。

　　另外，考慮到大部份的主人都很喜歡帶著狗兒親近大自然、到公園散步等，期望能將這樣的需求納入產品設定中，讓每一個帶寵物去公園的主人，不只和狗狗一起享受散步、奔跑的時光，也能一起輕鬆享用好吃的美式風味餐點。

品牌定位與核心價值

實際了解品牌背後的起源，我們感受到客戶和愛犬深厚的情感，因此發想過程，無論是從品牌創立的出發點到目標客群的需求，我們都希望能回歸友善寵物的初衷。在設計規劃上放大友善寵物、道地美式、野餐氛圍等三大特色；風格表現上傳達大自然清新、活潑的氣息；識別設計則傾向直接清晰表現美式餐廳的定位，同時又能感受品牌名稱「我在」的精神，傳達主人陪伴寵物的心意，整體給人友善、溫暖、清新、放鬆、愉悅感的形象。

草稿繪製

除了很直接傳達美式餐點的「漢堡」，主人的手和寵物的手也能直接表達品牌創立的初衷，因此透過這三個元素為發想基礎，最後提出了三款設計提案。

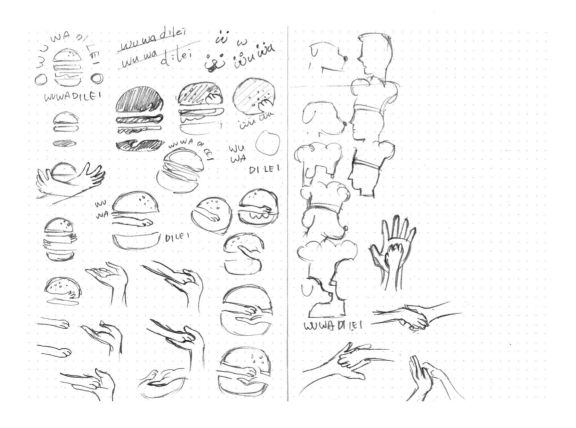

提案説明

A

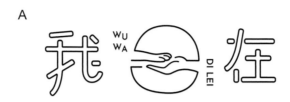

以美式餐廳代表之元素——漢堡，作為整體架構，內藏狗與人的手相握，呈現寵物友善餐廳的溫暖感，更呼應品牌概念：有我在。

B

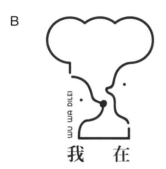

將狗狗與人對望藏在廚師帽中，將餐廳、寵物友善合而為一。

C

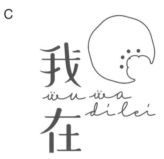

狗狗手的形狀，像是美味餐點咬一口，溫暖友善。

標誌選定與調整

在第一次提案時即直接選定了A款識別設計，客戶很喜歡在美式漢堡的概念裡巧妙涵納了主人和寵物的手，完整傳遞了品牌精神。

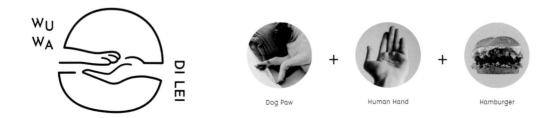

Dog Paw + Human Hand + Hamburger

品牌識別系統

‧標準色設定

　　象徵親近大自然公園野餐的綠色，代表友善寵物、溫暖陪伴的膚色，與活力、用心的黃色。

‧輔助圖形

　　輔助圖形放入愛犬約克夏的臉，結合象徵美式餐點的咖啡、漢堡等圖像，從英文名發展出字母的活潑排列，強化陪伴寵物的品牌特色及融合象徵大自然綠意的花草符號。

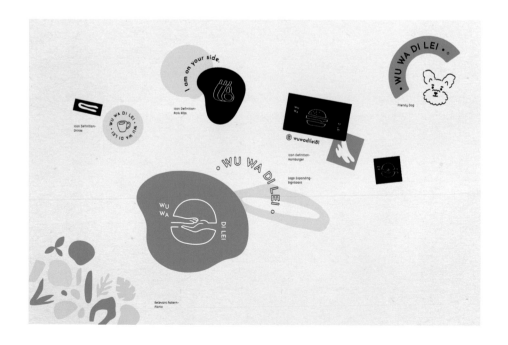

· 標誌組合應用

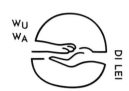

品牌識別應用

· 包裝設計

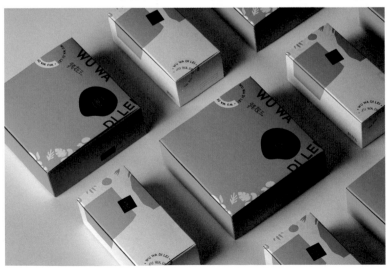

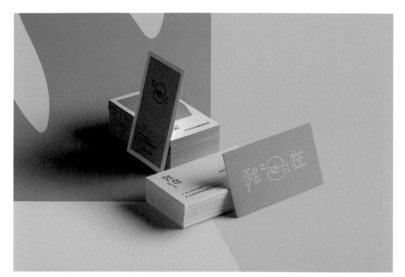

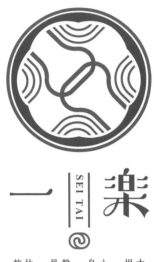

整体・骨盤・身心・根本

一楽

設計概念：日式優雅、柔和堅毅、健康舒壓

CD : Ryan Han ECD : Yi-Chieh Chou D: Yi-Pei Jiang

品牌背景

　　「一楽」的創立，源自客戶受到家人重視養生的影響，以及自己對於人體構造、保健知識的研究和學習。歷經長時間投入正宗日式整體的專業領域，甚至多次親自到日本取經，過程中，察覺現代人因忙碌高壓的生活模式，容易忽視身體發出的警訊，甚至產生身體緊繃、痠痛不適、常態性的代謝問題等。

　　客戶因為深刻體會到日式整體獨到的按壓技術，柔和卻堅毅的力量，能夠精確的按壓舒通，達到最佳的放鬆、紓解，幫助身體恢復最佳狀態，所以希望透過品牌的創立，推廣日式整體按摩的養生技術，並融合日本究極專業的服務精神，幫助更多人可以重拾舒活元氣的健康體態。

品牌定位與核心價值

　　我們親自體驗了日式按摩的施術，完全不同於市面上普遍認知以力道去施作按摩或整骨，反而是透過非常柔和的力量，讓身體充分感受到「體舒心靜」，溫和且精確的施作，幫助身體各個部位恢復健康的位置，也讓緊繃的肌肉得到緩解。

　　正因為是承襲正統日本的「整體技術」，在品牌整體形象的定位上，我們希望讓消費者可以很直接的感受到濃厚的日式氣息，無論是品牌識別設計的風格走向，或整體店內空間的設計規劃，都特別講究，希望體現日式細膩、專業、優雅的品牌形象和空間氛圍，讓消費者彷彿走訪日本般，體驗道地的整體術。

草稿繪製

　　因為坊間很少正統的日式整體店，希望識別的整體風格能夠明確給人優雅、溫潤的日式氣息，進而從品牌的經營特色和整體店面展現的風格，擷取骨頭、肌肉、施作、日式窗花等語彙作為識別草圖階段的發想基礎，展現緩和放鬆的日式「整體、骨盤」特色。

提案説明

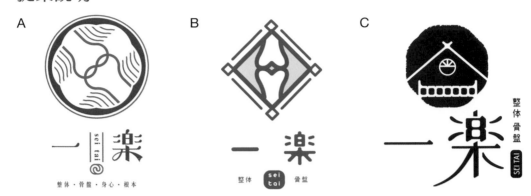

A

外輪廓以花窗，集結六瓣花及圓形作主架構，融合骨骼的模樣，而內圍則以肌肉紋理表達按摩舒展的放鬆狀態，細緻的線條讓視覺風格保有濃厚的日式氣息。

B

以日式花窗作外框基礎，線與線、框與框之間的連結如同按摩的奧義環環相扣，融合骨骼的圖像，線條與標準字呈現日式風格，透過字體圓潤感，傳達品牌柔和、舒壓的視覺個性。

C

以家的放鬆概念為主軸，將家及骨頭關節結合至圖章內，加入柔軟筆畫和手感，賦予柔軟、舒適的感受。字體將骨頭的樣式結合在「楽」當中，結合使筋骨愉悅的概念。

標誌選定與調整

　　客戶最後選定日式典雅風格較為強烈，同時兼具整體、骨盤意象的A款，進而微調，讓骨頭和舒展的線條更簡練。品牌英文名的落款也修改置放在「一」和「楽」的中間，讓整體架構更平穩。

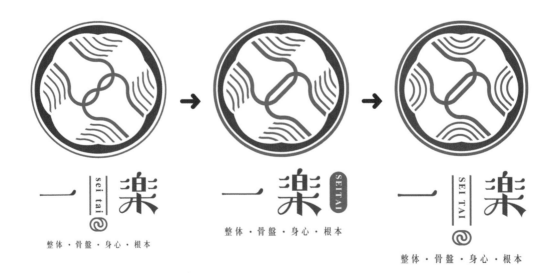

品牌識別系統

· 標準色設定

以墨綠色與香檳色作為主色。墨綠色代表平衡、安適、健康、舒壓,是知性的色彩,也是帶來紓緩感的色彩,與象徵細膩、雋永、典雅的香檳色搭配,使整體更具質感與溫和柔軟的意象。

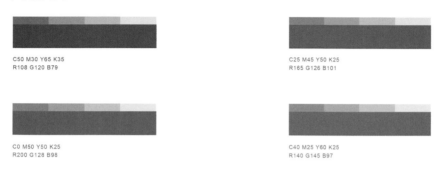

C50 M30 Y65 K35
R108 G120 B79

C25 M45 Y50 K25
R165 G126 B101

C0 M50 Y50 K25
R200 G128 B98

C40 M25 Y60 K25
R140 G145 B97

· 輔助圖形

以日式傳統花紋作為烘托品牌風格的基底,如:解構日本榻榻米、燈籠等線條架構,創造出代表肌肉紋理和骨骼結構的意象,呼應整體施作後的放鬆、舒緩。

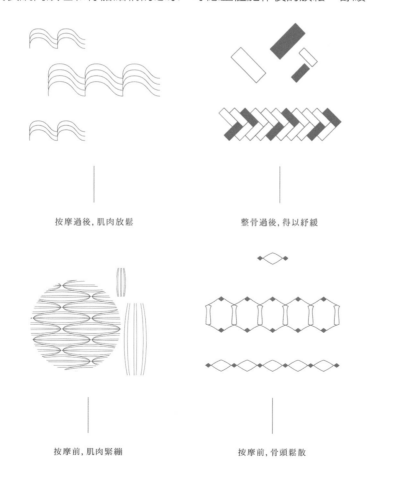

按摩過後,肌肉放鬆

整骨過後,得以紓緩

按摩前,肌肉緊繃

按摩前,骨頭鬆散

· 標誌組合應用

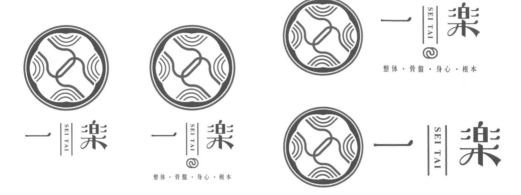

品牌識別應用

· 平面設計

・空間設計

KALLIE STARR

Kallie Starr

設計概念：銀河系、星空閃耀、奇幻探索

CD：Ryan Han　ECD：Shiou-Wen Wang　D：Chin-Yu Chan

品牌背景

　　一家台灣在地超過四十年的化妝品製造廠，長久以來以生產代工為主，具備豐厚的專業經驗和產品研發能力，足跡遍佈歐洲、美國、加拿大、杜拜、日本、中國大陸、東南亞國家等，因為一直以來都是B2B的商業模式，具備產品研發實力，希望創立屬於自己的品牌，直接進到末端通路，發展獨立的品牌事業體。

品牌定位與核心價值

　　希望和市場上具備領先技術的日韓品牌作區隔，有別於普遍甜美可愛的風格走向，在創意發想階段，思考到宇宙銀河系可以表現眼妝彩盤的意象，銀河的閃耀和絢麗能充分展現化妝品的特性，而宇宙的無邊盡、充滿冒險和無限可能，充分展現品牌長久以來不設限、創新研發的產品實力，因此品牌定位為「Make you a Star」星空系彩妝。

　　在設計視覺上營造獨特奇幻的風格，以宇宙星系的元素為表現元素，展現創造、耀眼、探索、無限可能的品牌個性，強化產品能帶給消費者勇於自我探索、美麗閃耀、自體發光的特色。

草稿繪製

　　以英文品牌名作為主識別標誌，草圖階段希望透過比較細緻、具特色的字體個性，結合其蘊藏的細節，表現星星劃過夜空、閃亮、星球等意象，同時展現時尚、精緻、現代的風格。

提案説明

A

KALLIE STARR

結合星空、星軌、星球的意象，並利用 A
到 E 的拋物線，增加對於品牌的記憶點。

B

Kallie
starr

傾斜的字體構成傳達出星體流動，流星畫
過天際的品牌意象。

標誌選定與調整

　　結合星軌、星球、星空的概念，以簡化的幾何線條構成 Kallie Starr 的標準字型，整
體視覺俐落不失個性，適合與品牌的各種包裝相互搭配，方便運用。其中由 A 跨越至 E
的星軌線條更能提升品牌記憶點，也期望每位顧客透過產品的使用，找到屬於自己的光
芒。

KALLIE STARR

KALLIE STARR

KALLIE STARR

品牌識別系統

·標準色設定

　　以隕石黑及星系銀為主色調，輔助色則選擇相互襯托彩度比較高的顏色，象徵星光的黃色、柔光的粉色和星際的藍色。

·輔助圖形

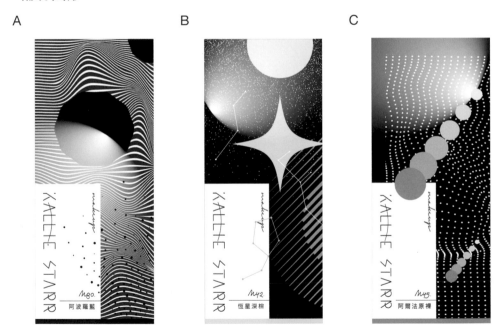

A. 以宇宙中的黑洞搭配隕石、宇宙間的星辰、塵埃作為這款圖形發展的基礎，呼應圖象應用於品牌的眼線系列產品，傳遞其賦予眼神的深邃感，及奇幻探索的風格。

B. 以星際間閃亮的恆星、星系及輻射場的意象，轉化為象徵幾何圖像，烘托迷幻和綺麗感，進而呼應所應用的眉部類產品特色，讓使用者展現自我閃耀。

C. 將銀河系中眾多星宿和銀暈的特色，搭配宇宙間靜謐的黑與象徵星光的流線圖形，柔和的流線感融合輔助色漸變的粉暖色系，傳遞品牌唇妝類產品的風格特色。

· 標誌組合應用

KALLIE STARR

KALLIE STARR

品牌識別應用

· 包裝設計

　　整體色調以大面黑色作為主要調性，結合星系和星球等元素轉化的圖形，在印刷上透過模造面黑卡的紙質結合後加工的表現，營造黑夜中閃耀的視覺感受。產品則採用比較接近太空感的包裝風格，讓整體更貼近品牌追求無限美麗的調性。

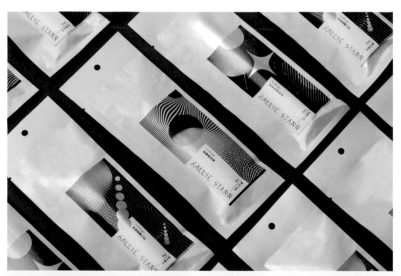

・網站設計

　　品牌網站花費了相當大的心力和時間，因為希望在瀏覽網頁的過程中，也能讓消費者能夠進入品牌企劃，透過不同化妝品延伸出不同使用情境，結合品牌攝影情境圖的烘托以及網站特效的輔助，營造星空、獨特、太空漂浮感，吸引瀏覽者產生進一步探索的好奇，過程中從企劃端到設計端持續地反覆和網站工程師討論、測試每一個頁面能夠呈現的效果。

・攝影設計

SUMP DESIGN

SUMP DESIGN
子淮設計顧問有限公司

電話：06-288-2883　　地址：台南市東區東門路三段266巷19號8F

　　SUMP DESIGN 子淮設計是一家提供全方位服務的設計公司，包含品牌、包裝設計及平面設計等專業領域設計服務。我們對設計充滿熱情且追求最好的品質，並努力積極創造有影響力和可持續成長的解決方案。作品榮獲德國Red Dot紅點設計獎，德國IF設計獎，義大利A'Design Award金獎、銀獎及銅獎，德國國家設計獎，日本Topawards Asia award等國際設計獎項。並收錄於多本專業設計書籍、專刊、作品集及網站平台等。

　　SUMP DESIGN 子淮設計的Logo設計的概念是以Sun太陽／Unique獨特的／Marvelous非凡的／Pleasing愉快四個字縮寫。我們認為設計來自思想，以溫暖熱情的「太陽」，象徵著公司正面積極的精神，為每一位客戶帶來「獨特的」設計，成就客戶一份「非凡的」事業，為社會創造更多美好「愉快」的視覺饗宴。以文字標誌為主，在尾端以ZH（子淮）縮寫結合，訴求簡單且適應性高，就如同設計的包容性，以輔助客戶為出發點。

經手過的品牌設計案

漢摯寶、登盛代工棒、泰吉軒、MONE、LAVINIA、K-CHIC、安詩柏麗、OEC、OLA、綠果、FLOW RST、上善26、執甲、米米合、思柏粹、SUDO、時尚夢工廠、和合青田、優若美、 HLIOPNEE和你、茶思有泉、豐得國際、魚羊乃雞、ODP、What's Up、粹緹、外婆薑、有Have salon、原生光肌、顧身帖、小可美妝、花見小路、凱麗米CARRIEME、壹二茶堂、御典茶

負責人資料

沈子淮 ZI HUAI SHEN

SUMP DESIGN子淮設計顧問有限公司創辦人暨創意總監，擁有10年以上的設計相關經驗，致力於品牌、包裝和平面等設計專業，作品榮獲德國Red Dot紅點設計獎，德國IF設計獎，義大利A'Design Award金獎、銀獎及銅獎，德國國家設計獎，日本Topawards Asia award等國際設計獎項，及獲選台灣百年暨百人視覺設計－卓越設計，2012年上海設計師俱樂部50／100新銳展——全球80後100位華人設計師。

希望持續精進的創造美好事物，且帶來更多創意的視覺策略與解決方式，在品牌包裝上追求創意靈魂，創造出簡單易懂又討喜的設計作品。

給新手設計師的建言

　　初入業界時，相信大家都會帶著極大的熱誠與期待投入設計工作，也是每位新手設計師在這條路的開端，但在經歷業界幾年的洗禮後，過程中會遇到許多困惑、無法突破自我或對自我產生懷疑，心中那股熱忱難免會慢慢削弱。這些都是很正常的過程，我們是否能敞開心胸，從挑戰中吸取教訓，都將造成關鍵性差異，決定我們是迎向成功或是停滯不前。

　　建議大家在面對客戶時，需要先學會「仔細傾聽」，瞭解客戶真正需求及工作內容，並從傾聽的過程中尋找問題點以及換位思考，這是最根本的基礎；其次，在開始進入設計之前，通常我們會先做足功課，包括熟識產業及熟悉市場通路，畢竟知己知彼、百戰百勝；發想創意的過程中，先徹底掌握設計的主要基本要素及方向，在概念發想階段盡可能尋找變化性，不斷打破框架重新開始，讓想法再更多面向及全方位，並且重視提案過程的視覺呈現，這樣不僅能讓客戶耳目一新，更能幫助提案順利。

　　整個專案過程需保持溝通與開放的心，讓自己時常學習新事物及接受新觀點，不管自己累積再多設計經驗，每一個設計專案都是全新的開始，這樣不僅能在接案過程中找到樂趣，作品也能更多樣性，這些經驗都能成為你此生最珍貴的老師。

　　最後記得莫忘初衷，不要忘記自己最初踏入設計產業時的熱忱，不管你處在人生旅途的哪一段，希望能像我一樣不斷的遇到挑戰，能夠面對挑戰，歷劫重生，才是設計最棒的體驗與成長。

設計師Q&A

發展品牌設計的起因

商業設計中，以品牌策略切入市場的案例在海外已經非常成熟了，而台灣市場目前正在發展當中，企業的轉型更是如火如荼的進行，這是我們公司成立之初，思考定位時非常重要的因素。除了公司在品牌與包裝的專業條件與市場需求外，更希望能幫助更多中小型企業走出台灣市場，為了能更有效與精準的解決企業現況，便專注投入在品牌包裝專業上，讓專業更聚焦，有效發揮最大商業價值。

企業建立品牌的緣由

如今企業打的是整體戰，無論是B2B或B2C，在市場上消費者面臨相同的產品時，為何要選你？從這部分開始往前推進，包裝、產品，再回到品牌，這時候我們開始理解，品牌本身是企業整體價值的體現，產品是企業價值的延伸，包裝則是品牌與消費者的接觸點。

品牌為企業創造獨特魅力的視覺感受，讓消費者快速認識企業，無論從視覺形象到員工、市場通路、產品包裝及平面形象等，時時刻刻都在為企業創造效益與印象，這也是為何品牌如此重要的原因。

品牌設計市場的未來發展

台灣其實有相當多的企業逐漸經歷老化的階段，需要重新整頓，像是二代接手家族產業，積極重新整合規劃，希望讓企業永續傳承下去，不被市場淘汰；另外也有許多客戶是因為面臨品牌形象與包裝老化，前進海外市場遇到困難而尋求幫助。重點並非產品不好，而是品牌失去焦點、產品包裝形象過時且缺乏差異，因此，企業更需要重新定位與聚焦，讓品牌創造更多效益與信心，才能走得更長遠。

台灣近年來，相似的企業及產品越來越多，只有企業願意導入品牌，並重新定義價值，才能在這一波熱潮衝擊之前不被淘汰。

品牌設計應具備的基本功

基本上有四點：一、溝通能力，設計是從溝通開始；二、管理方法，找出屬於自己的執行方法，例如文字彙整、圖像溝通及整理資訊等，培養好的方法能讓事情事半功倍；三、設計專業，圖像造型、色彩、字體設計、版面配置及手繪等，這些都是設計最基本的功夫，讓腦袋的創意想法能更精準的呈現；四、印刷專業，印刷預算常常是品牌

曝光很重要的一環，好的設計師能夠善用印刷技巧與設計結合，讓設計更符合預算，達到最佳的效果，精準呈現品牌質感與氛圍。

推薦的進修方式

除了一般設計專業書籍（品牌、包裝及設計年鑑等），網路上也有很多設計平台可以吸收資訊。以我個人從事品牌包裝設計多年，最常做的進修方式就是實際到賣場去看看通路現況，這是很有實質上幫助的進修方式，尤其有機會出國就可以多逛當地賣場、超市、百貨公司或專賣店，持續收集各國資訊，累積屬於自己的市場資料庫，對於商業設計師來說，直接面對市場生態才是最有效的學習。

花見 小路

花-mikoji

hana-

花見小路

設計概念：日式、京都、手感

CD：Zi Huai Shen　D：Zi Huai Shen

品牌背景

　　花見小路是來自台南的手工鞋品牌，台灣運動鞋品牌牛頭牌為其母公司，以其製鞋技術為基礎，從京都進口的花布製成鞋子及周邊商品販售為主，其產品舒適與質感極佳，擁有日式風格花布特色，保留台灣優質製鞋技術。

　　初期以網路通路，近年開始前進實體百貨通路，客戶在進入實體通路時，遇到品牌識別與整體形象不佳的問題，因此希望我們團隊能協助重新整頓品牌形象，讓品牌定位更聚焦並提升形象質感。

品牌定位與核心價值

　　與客戶面談後，提出幾個目前品牌問題，包含識別度不佳、品牌名稱不易閱讀、整體質感仍偏向網購等，另外，由於在市面上已販售一段時間，有固定的忠實消費者，所以了解狀況後，團隊在視覺策略上找出品牌舊識別的品牌基因、保留中文為主的識別、強化京都意象，便決定以日式、京都、手感、精緻感定調。

提案説明

　　品牌策略以日式、京都、手感、精緻感，這些定位明確後，便以此為核心發展視覺策略，我們提出四種不同視覺策略方向。

A

B

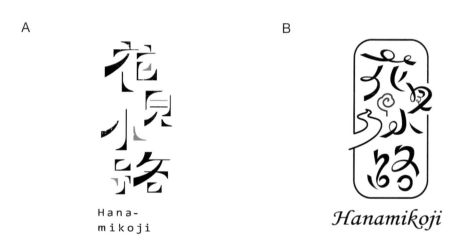

C

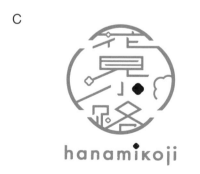

D

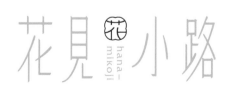

古藝京都：屋簷、藝伎、袖擺
以京都藝妓行走的姿態結合京都建築屋簷，運用袖子下擺的造型及屋簷進行造字，展現獨特的京都魅力。

自在京都：落款、花、路
仿日文與草書，結合落款，以輕鬆自在呈現一條屬於花見的小路，呼應品牌名。

青春京都：花形、窗格
運用漢字與窗格結合，並將花形融入LOGO，展現窗外別有洞天的視覺意象，創造活力現代的京都感。

優雅京都：花字、窗格
漢字為主軸，以纖細字體風格和花字窗格，凸顯京都優雅日式氛圍。

標誌選定與調整

　　最後客戶考量其產品以女性為主，並希望保有京都的優雅感，選定提案D，再進行字體與色彩修正。在中文標準字部分以視覺結構進行平衡與細節調整，讓結構更穩定精緻；英文標準字則將花形與英文「i」結合，讓英文與中文連結。

字體修正前

花見 小路

字體修正後

花見 小路

定稿

花見 小路

花見 小路

hanamikoji

品牌識別系統

·標準色設定

 以京都印象,紅、金色為標準色,黑色為輔助色。紅色部分將彩度降低,更貼近京都的古樸優雅,並加入金色凸顯精緻氛圍。

PANTONT 7622 C
C 0,M 100, Y 100, K 30
R 182, G 0, B 5

PANTONT 7550 C
C 0,M 35, Y 80, K 25
R 204, G1 48, B 46

PANTONT Black C
C 0,M 0, Y 0, K 100
R 35, G 24, B 21

·輔助圖形

 以品牌產品的日式花布為概念,運用原識別的花布印花意象,重新將新LOGO與連續圖樣結合設計花紋。

品牌識別應用

・平面設計

　　以品牌輔助圖形延伸再加入插畫呈現，並在攝影部分指導客戶呈現產品氛圍，讓客戶能自行拍攝與應用。由於多元印花布是品牌最大特色，故在名片設計上，讓業務名片每款皆有不同的封面，凸顯品牌特色添加趣味。

・包裝設計

在鞋盒的設計上，考量舊包裝給消費者印象，維持原有的花紋意象，導入新的輔助圖形，保留原先印刷條件，讓整體形象提升。

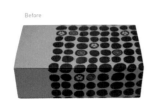

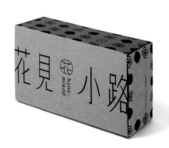

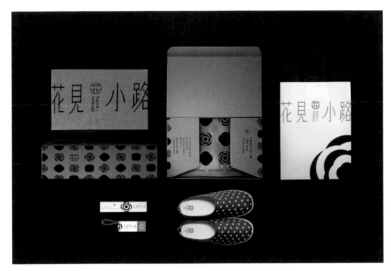

・網站設計

以輔助圖形文案延伸，加入品牌文案，維持品牌形象系統。

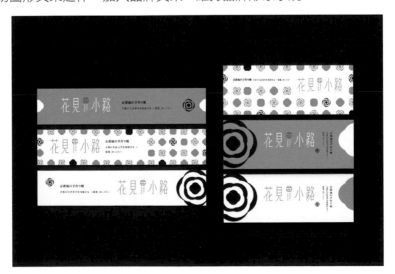

ONE2
TEA HOUSE
壹二茶堂

One 2 Tea House 壹二茶堂

設計概念：傳承、葉

CD：Zi Huai Shen　D：Zi Huai Shen

品牌背景

　　台灣有機茶品牌早期以外銷日本和中國市場為主。由於有機茶的產量較少，栽種時間與方式成本較高，也希望能將好的茶留在台灣，並推廣給更多年輕族群，因此在這個契機下，客戶在故鄉台南成立自營品牌的直營門市，希望透過茶藝教學與茶館的方式推廣台灣茶。

品牌定位與核心價值

　　與客戶充分面談後，深入了解客戶有機茶的栽種方式、特色及品牌門市推廣有機好茶的目標現況，客戶希望在品牌策略上以中性、精緻、年輕化為主，必需突顯有機茶的特色，以及客戶對品牌和產品的理想等，且有機茶因栽種時間較長，葉脈較細密與豐厚，比一般茶更耐泡，因此視覺策略以「傳承、葉脈」為定調。

提案說明

　　視覺策略以有機、傳承葉脈為核心發展創意，提出幾種不同視覺策略方向。

A

一壺兩悅情，杯杯好茶：
以茶杯象徵好茶相聚，體現兩杯茶的分享交流、世代傳承之意。

D

B

一座好山，一口好水，一片良葉：
運用漢字筆畫來象徵一座、一口、一片與茶的關係，體現好茶的意境。

E

C

善循環，傳承兩代情：
運用太極無限與永恆的循環含義結合茶葉，表現世代傳承、無限擴張之意。也代表著品牌在有機茶的堅持，對環境的關懷。

F

D～F. 一脈相傳，兩代傳情：
以細密、豐厚的葉脈與傳承為概念，運用茶葉與葉脈、品牌名、窗格結合，呈現葉脈向外延伸的意象，象徵品牌傳承的決心。

標誌選定與調整

最終以「一脈相傳，兩代傳情」為概念的E款設計定案，並加入「一座好山、一口好水、一片良葉，造就一杯好茶」為品牌輔助文案，發展輔助圖像與視覺插畫。

標誌部分在細節修正上讓造型更精緻，而中文標準字則在字尾處加強屋簷造型，讓文字更有文化韻味。

中文標準字 修正前

壹二茶堂
ONE2 TEA HOUSE

LOGO 修正前

中文標準字 修正後

壹二茶堂
ONE2 TEA HOUSE

LOGO 修正後

品牌識別系統

· 標準色設定

以綠色為主色調，凸顯有機，搭配深灰輔助。

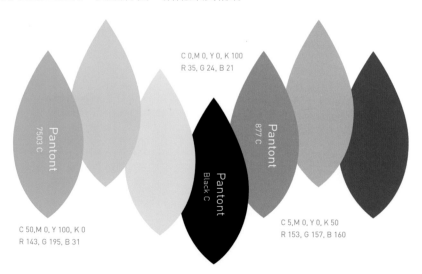

C 0, M 0, Y 0, K 100
R 35, G 24, B 21

Pantont 7503 C

Pantont Black C

Pantont 877 C

C 50, M 0, Y 100, K 0
R 143, G 195, B 31

C 5, M 0, Y 0, K 50
R 153, G 157, B 160

・輔助視覺

以「一座好山、一口好水、一片良葉，造就一杯好茶」的品牌脈絡，發展形象主視覺與插畫，形塑品牌來自好山好水大自然的印象。

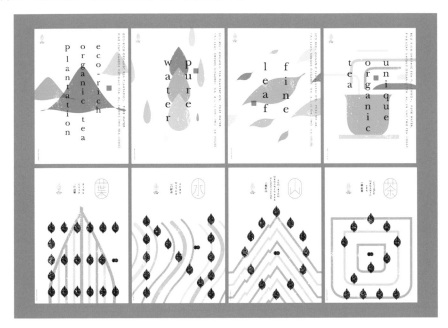

・標誌組合應用

壹二茶堂以有機茶為最大特色，希望品牌曝光時不斷提醒消費者，因此我們以落款的概念，設計了「有機」的漢字造型圖形配合應用系統露出。

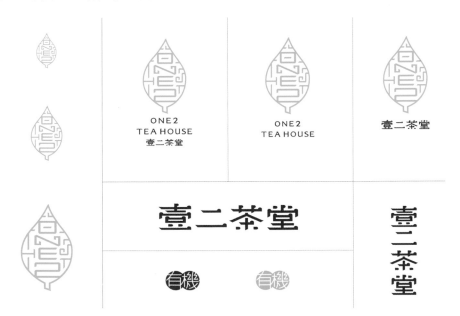

品牌識別應用

‧平面設計

　　提袋、名片、店卡、萬用卡、茶單、價目本等，以品牌標誌的連續圖形延伸設計，並選用雙色設計，讓品牌識別更簡約優雅。

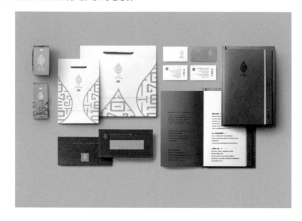

‧包裝設計

　　設計規劃前考量客戶預算與庫存問題，並以客戶指定公版盒形與茶罐作為設計條件。茶罐貼標設計運用老屋印花磁磚元素，解決茶品項多元區分的問題。外包裝盒規劃皆以品牌形象共用方式設計，讓客戶在運用上更加靈活。

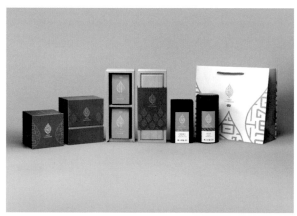

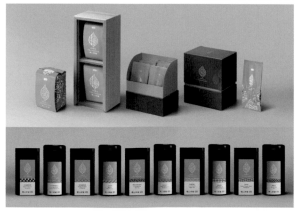

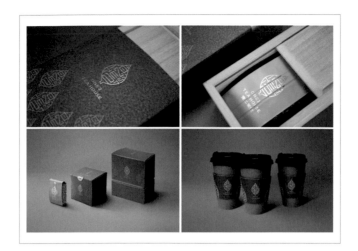

· 視覺設計

　　與室內設計師配合，導入品牌色彩計畫與輔助圖形運用至空間，並以茶箱展示品牌形象視覺掛畫營造空間氣氛，在指標設計上結合品牌茶葉符號造型，讓品牌識別更完整。

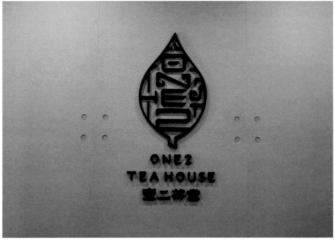

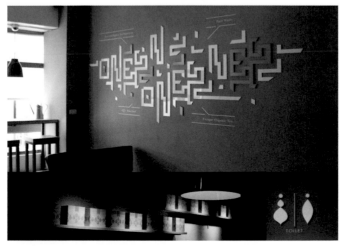

凱麗米
CARRIEME

CarrieMe 凱麗米

設計概念：旅行

CD：Zi Huai Shen　D：Zi Huai Shen／Amanda Liu

品牌背景

　　CarrieMe是一個以旅行輕保養產品的品牌。最初品牌以旅行組為策略，精準的切入市場。在產品的規劃上，以輕便簡單為主軸，其系列產品從清潔到保養、防曬一個組合輕鬆擁有，讓外出旅行不需要攜帶瓶瓶罐罐，因此讓品牌能在保養品牌市場上凸顯差異化。

品牌定位與核心價值

充分與客戶面談,暸解產品的市場策略,旅行是品牌最主要核心,希望解決旅行時可以同時保養、清潔到防曬的問題,因此品牌策略便以旅行定調來發展設計。

提案説明

以旅行、浪漫為核心發展視覺策略,考量品牌產品的多樣性,為了讓品牌有更好的適應性,決定以字體商標為設計方向,提出幾種不同視覺策略方向。

A

禮、緞帶、珍貴:以禮的概念發展視覺,運用緞帶的細節結合字體設計。

B

CarrieMe

CarrieMe

凱麗米

專業、精萃、提煉:以專業萃取為概念,運用英文「i」與水滴結合,呈現精萃提煉的保養品品牌。

C

CARRIEME

CARRIEME

凱麗米

簡約、經典:以經典簡約字體為基礎的設計方向,在字體上以「R」去做變異讓品牌識別度提升。

標誌選定與調整

客戶以C款設計定案，在中英文標準字進行比例調整。

修正前

凱麗米
CARRIEME

修正後

凱麗米
CARRIEME

凱麗米
CARRIEME

CARRIEME | 凱麗米

品牌識別系統

· 標準色設定

以偏藍調綠色系象徵環保、大地、海、淨化，灰色系則意涵專業、自信、品味。

C=60,Y=40 C=30,Y=20 K=65

品牌識別應用

· 平面設計

　　名片、產品小卡：以品牌LOGO字體延伸設計，呈現專業與時尚簡約風格。輔助視覺以6種產品功能特色結合巴黎雨都的意象，設計視覺符號，運用在包裝與平面設計。

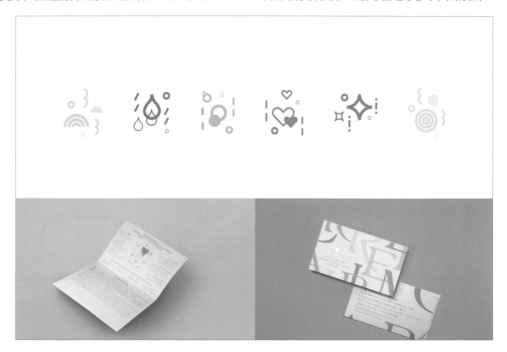

· 網站設計

　　延續品牌與系列產品概念，設計虛擬角色凱麗米女孩，幫品牌代言與創造故事性。透過清新的插畫方式介紹產品讓消費者更容易與產品情感連結，達到市場上差異化。

·包裝設計

　　延續旅行概念，藉由凱麗米女孩形象氣氛與情緒轉換，表現產品的功能與故事性。此系列以巴黎為背景故事，從旅行中所產生的心情與期待而命名，依照所產生的情緒去設計6種不同的視覺符號，結合馬卡龍色系、巴黎雨都印象、艾菲爾鐵塔呈現法國浪漫及區分產品功效，營造清新脫俗的輕活感。

　　幸福時光禮盒延續品牌定位「旅行」，運用旅行記憶的味道為概念，讓每一趟旅行中所使用的產品成為獨特的記憶，由香氛紀錄旅程的回憶。巧妙的運用郵筒的特性，將旅行保養隨身包與明信片的概念融為一體，從旅行保養機能盒下方抽取旅行保養隨身包，將這份旅行的記憶塗抹在肌膚上，未使用完的隨身包插在郵筒上方，讓隨身包與郵筒巧妙結合，解決隨身包無法放置的問題，最後以凱麗米形象女孩藉由明信片，傳遞一份女孩期待旅行的心情，將旅行與明信片、郵筒三者關係緊密結合在一起與消費者形成互動。

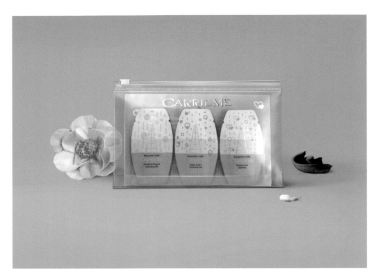

GREEN CONUT

GREEN CONUT 綠果

設計概念：無香、回歸本質

CD：Zi Huai Shen　　D：Zi Huai Shen

品牌背景

　　綠果以專業手工皂起家，產品多樣多元且有固定的忠實客戶群，在誠品等通路已經銷售多年。在成立七年時，由於品牌形象缺乏明確識別與系統化，實體通路上遇到產品特色無法彰顯的問題，不利銷售。

品牌定位與核心價值

　　與客戶討論後，綠果產品最大的特色是「無香」，沒有添加任何化學香精，這是綠果與其它品牌最大的差異。經客戶介紹，無香產品使用的植物素材要更好，廉價的素材會讓產品產生油垢味，使消費者難以接受。因此在品牌重整架構下，我們以「回歸本味、純粹無香」擬定品牌視覺策略，從品牌整合至包裝。

提案說明

　　以無香、回歸本質為核心發展策略，提出幾種不同概念方向。

A

Green 綠
Conut 果

回歸本味｜自然的本質：以「回歸本味」為概念，運用「G」與「C」結合，象徵回到自然的本質──「素材價值」，貫徹於整體綠果新的品牌形象。

B

綠 ЯR 果
GREEN
CONUT

真誠作禮｜來至大自然的洗禮：「禮」，萬物皆來至自然界的禮物，因此運用「自然的洗禮」，將「真實（Real）、 禮（緞帶）」以「g/R」構成蝴蝶結象徵禮物，有「自然、最好、真實」之意。

標誌選定與調整

　　客戶以A款設計定案，在中英文標準字進行比例調整，最終標誌定稿是以英文名稱 Green Conut 的字首「G」與「C」結合而成基本造型。葉子表現出品牌「回歸本味」及「純粹無香」的精神，其識別標誌含有旋轉箭頭的視覺效果，隱喻品牌對於大自然「生態循環」的重視，賦原了大自然最原始的能量，喚起了對大自然的景仰，代表綠果品牌「永續經營、生生不息」，並且不斷循環擴大。

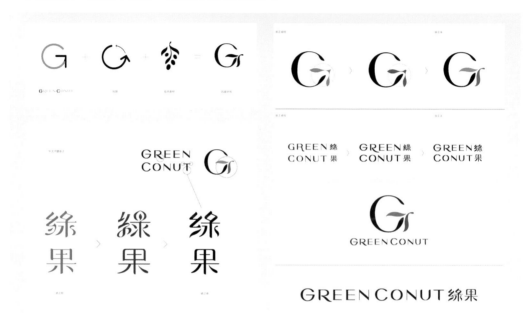

品牌識別系統

・標準色設定

　　品牌識別的主色系為綠色，綠色代表清新、健康、自然、永續、賦原與歸真。

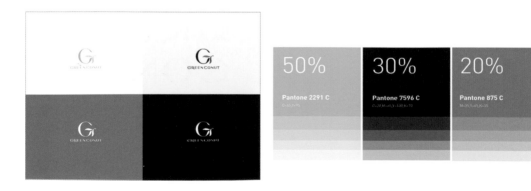

‧輔助視覺

　　輔助圖形以豐富的自然植物為主，環繞著品牌識別標誌「G」，各類植物向上蔓延生長，表現出綠果企業「蓬勃發展、旭日東昇」的意象。

品牌識別應用

‧平面設計

　　名片、信封、手提袋，以品牌輔助圖形延伸設計，維持品牌一致性。

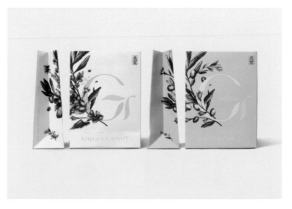

·包裝設計

　　經過與客戶溝通討論後，在重整的架構下保留原先包裝的植物素材與特殊美術紙張條件。考量客戶多元產品的條件及需要解決庫存、通路上外盒結構容易被破壞等問題，因此我們提出將原先的植物素材解構再造，並運用單色做法回到品牌咖啡色系，體現無香回歸本味的視覺感受。

　　包裝外盒以共用底盒加強保護產品的結構，品項區分上使用一體成型的腰封式設計，整合產品特色與素材故事等資訊，減少紙張印刷。整體包裝識別以系列特色與植物環形輔助圖形整合，讓品牌識別更聚焦，創造符合產品屬性與一致性的形象視覺。

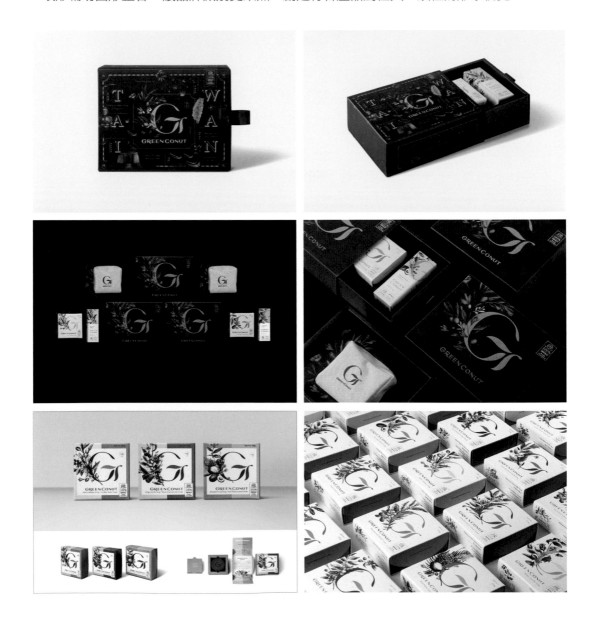

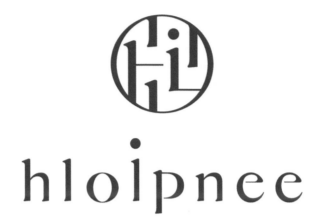

Hloipnee 和你

設計概念：融合、希望、光

CD：Zi Huai Shen　D：Zi Huai Shen

品牌背景

　　Hloipnee是一個手工製作香氛蠟燭的品牌，創辦人秉持關愛環境的原則，堅持使用對人與環境無害的原料，希望產品能帶給消費者身心靈真正的愉快與關愛。

品牌定位與核心價值

　　融合是融化匯合，合成一體的過程，正是HLOIPNEE創辦人對產品堅持與環境關懷結合的一種信念。我們在英文品牌名中取創辦人 Celine 之「line」，代表著創辦人初衷思想與象徵希望的字「hope」合字，融合出全新品牌名「HLOIPNEE」。不但體現創辦人對品牌初衷的堅持，更秉持創造高品質、關愛環境的產品陪伴消費者，也代表HLOIPNEE對未來有正向與關愛環境的決心。

提案說明

　　以融合為視覺策略進行設計創意發想。

A

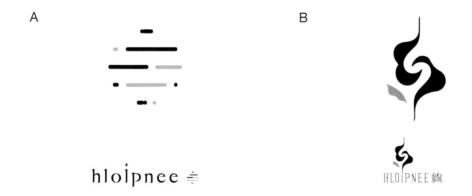

hloipnee 章

融合｜心靈之光：以「希望」為概念，象徵「心靈之光」，訴求在享受美好香氛的品味與放鬆，同時 HLOIPNEE有沉靜心靈與帶給消費者關愛之意。以「光暈（希望）」貫徹整體品牌形象，運用線條與光暈的造型結合，並將英文字加長，凸顯希望之光。

B

HLOIPNEE 和你

融合｜綻放：將融合與香氛結合，並以「綻放」為 HLOIPNEE視覺概念，創造「花形綻放」的意象，在享受美好香氛味道與放鬆的同時，綻放自我達到平衡之意。以花形、香氛味道意象結合構成LOGO。

標誌選定與調整

　　以提案A為概念進行二次視覺調整，最後以字母結合光暈再進行風格融合，並延伸至識別系統。定稿後，中英文標準字進行比例調整，以柔和及導圓角修正尖銳的轉角處。

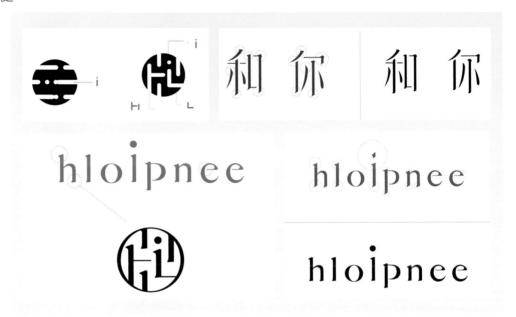

品牌識別系統

· 標準色設定

　　以黃色為主色，搭配藍綠色，象徵環境、關懷，灰色表現自信、品味。在產品色彩上依照不同味道制定色彩計畫。

‧輔助圖形

延伸融合策略，在圖像部分繪製不同植物素材，象徵產品製作過程的融合。

‧標誌組合應用

品牌識別應用

・平面設計

名片以品牌輔助圖形延伸，紙張挑選厚磅數的環保瑞典棉卡，並運用印刷加工呈現質感效果。

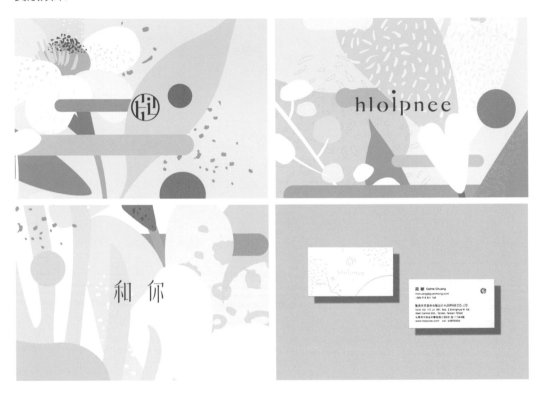

・網站設計

以品牌輔助圖形植物素材圖組合變化延伸視覺。

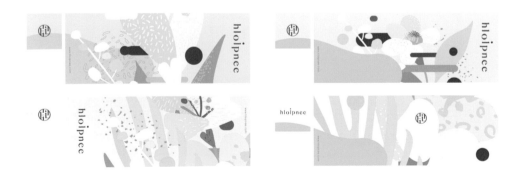

‧包裝設計

　　客戶希望包裝設計考量環保議題、可重複使用、空間庫存及產品包裝過程便利等訴求。因此我們將外盒包裝以方便成型的結構為發想主軸，例如：底盒設計可以拆解平放收納，以及一體成型的結構，讓消費者有拆禮物的感受。

　　而玻璃容器挑選目前市面上現有的包材，以貼標的方式進行設計；瓶蓋以軟木塞的材質，亦可當杯墊二次使用，達到環保重複使用的目的。

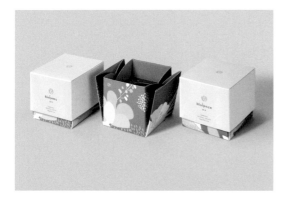

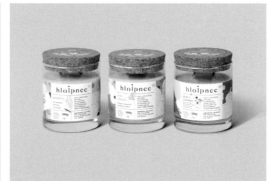
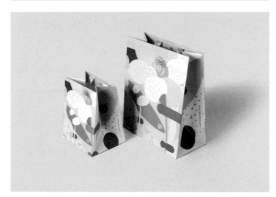

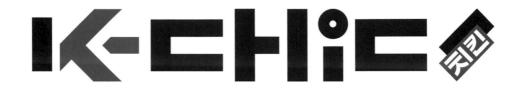

K-CHIC

設計概念：韓戰士

CD：Zi Huai Shen　　D：Zi Huai Shen／Amanda Liu

品牌背景

　　K-CHIC是比利時韓式炸雞專賣品牌。近年來韓國KPOP文化風靡全球，在歐洲也造成流行，因此K-CHIC主打韓式口味，希望在餐飲市場上多一種新的選擇。而K-CHIC專注在正宗韓式口味炸雞，目標族群以男性為主，其次是孩童、喜歡嚐鮮的女性，並主打外送市場。

品牌定位與核心價值

　　K-CHIC訴求簡單的動動手指便能吃到美味的韓式炸雞。有趣的是，客戶認為韓式炸雞就像是來自韓國的小子，身材勻稱、年輕活力，非常適合男性、孩童食用，尤其是在歐洲球賽的季節，男性族群喜歡邊看球賽邊享受美食；另一方面也希望帶給喜歡嘗試新鮮口味的年輕女性一種新選擇。因此內部討論與構想，提出「韓戰士遠征」與符合外送即點即送的「視窗雞」為概念提案」

提案說明

A

韓戰士：以韓戰士遠征為概念，運用戰士的元素象徵美味的炸雞，同時也帶出雞肉健康、口感扎實。因此運用從韓國遠征至歐洲比利時的想像，美味韓式炸雞大軍征服消費者的味蕾。「K-CHIC」的識別設計，是以英文名稱字首「K」結合「雞腳印」為主要結構，代表「戰士遠征」與進軍國際市場的企圖心。「K-CHIC」的構圖以「韓文」的字型感為主視覺，不僅呈現出韓國廣告的復古感，也以吶喊的標語，表現出「K-CHIC」服務顧客的互動與熱情。

B

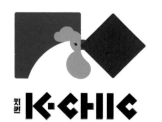

視窗雞：以外送的概念切入，並以電腦視窗的構想體現即點即到的意涵。LOGO的部分以方形象徵視窗，點取後視窗彈出來的概念，構成虛形「K」的視覺意象，意味著享受韓式炸雞的美味不必等，想吃隨點即送到家門口。

標誌選定與調整

　　最後客戶認為韓戰士遠征的想法概念，故事性較強與符合產品的未來發展性，因而以提案A定稿，進行設計延伸。

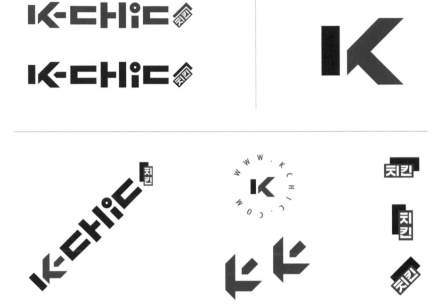

品牌識別系統

・標準色設定

　　品牌色彩計畫以韓國傳統的藍色系，搭配活潑鮮明充滿食慾感的橘色，象徵正宗韓式炸雞的美味、肉質鮮美及層次分明的口感。

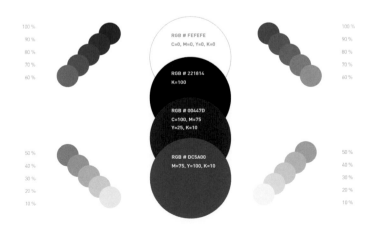

・輔助圖形

為了讓品牌主軸一致性，以韓戰士遠征的概念，發想一系列的戰旗、古地圖、雞戰士等元素設計，並帶入不同的口味，表現口味的視覺豐富性。

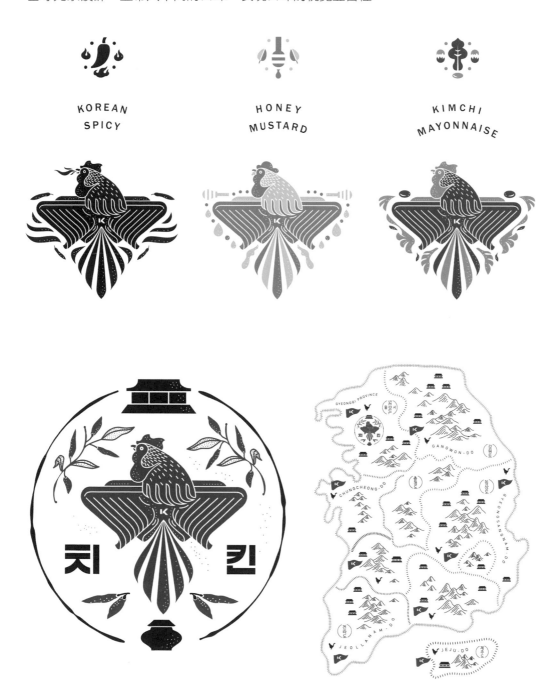

KOREAN
SPICY

HONEY
MUSTARD

KIMCHI
MAYONNAISE

品牌識別應用

‧平面設計

 品牌主視覺、口味貼紙、形象貼紙的部分以地圖的概念設計，將炸雞融入畫面，提升食慾感勾起消費慾望。貼紙部分則以軍徽的概念結合口味設計，搭配豐富的色彩，讓食物與包材都能提升食慾感。簡介部分延伸韓戰士遠征的想法，運用地圖與雞腳印足跡象徵來自韓國的風味。

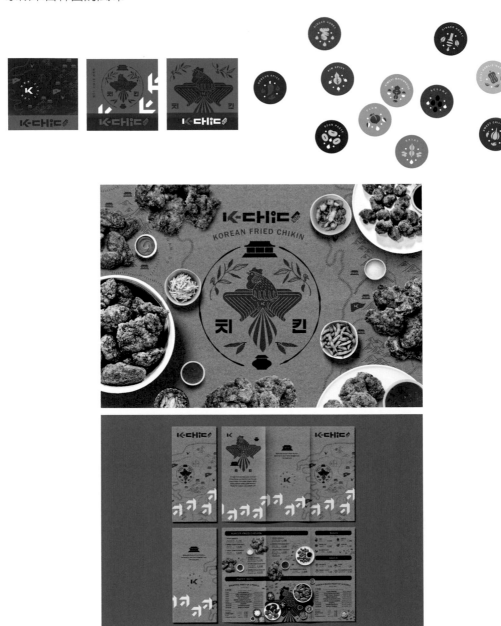

‧包裝設計

　　提袋則設計兩種做法，一種是兩面設計不同圖像，讓品牌的意象更豐富；另一種則單純品牌加貼紙，讓現場服務人員自行依照口味與需求使用。

Have Salon 有

設計概念：空間、場域

CD：Zi Huai Shen　　D：Zi Huai Shen／Amanda Liu

品牌背景

　　有Have Salon是由兩個有相同夢想的年輕髮型師團隊創立，對於品牌及空間的運作希望有別以往的做法，非單純的美髮沙龍，而是造型界的美學交流，提供美好的造型體驗。因此「有」的品牌形象是一個多元造型的生活空間，藉由持續創新到多方位沙龍，讓顧客與髮型師們的不同人文與生活美學，在此進行交流分享。

品牌定位與核心價值

　　通過訪談了解空間多元是客戶理想達到的目標，也理解人與服務、空間的多元性是品牌最大特色，並希望能使空間發揮到最大效益。因此我們以「空間、場域」為策略，發展創意。

提案說明

A

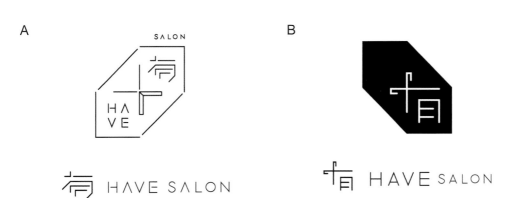

多元場域：以「卓越、前進、指標」為概念，雙向箭頭造型構成空間的立體幾何，象徵多元領域指標之意。

B

有空間：以有字為概念方向，結合剪刀意象，並以印章的樣貌呈現，代表品牌專業與信任。

C

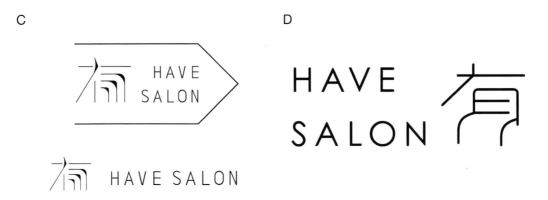

時尚指標：以「有」漢字與箭頭指標為概念，精準強化時尚指標性，象徵專業、自信的品牌內涵。

D

四次元空間：以空間與椅子創造有字造型的LOGO，運用四次元概念，表現空間的多元運用及椅子的多功能，有著巧妙性連結。

標誌選定與調整

　　最終以提案A定案。品牌標誌是以雙向箭頭為主要造型，代表著「卓越」、「前進」與「指標」，意味著邁向國際頂尖與引領時尚的企圖心。利用四次元的空間概念，在雙向箭頭中隱藏「立體幾何」和「時間」視覺，不僅呈現品牌在固定空間的多元用途，也以時間的線條營造空間「立體感」，表現出「有」品牌在造型設計的深度與創造力，而正中間的「時間」也意涵「剪刀」符號，表示顧客做造型時，也能享受舒適的好時光，向中心匯集，也向四周擴展，充分展現品牌屬性的凝聚力與多樣性。

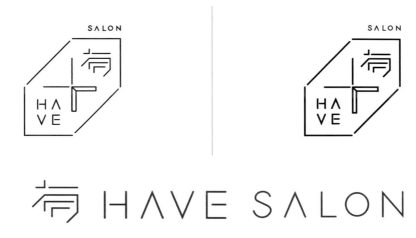

品牌識別系統

・標準色設定

　　以黃色為主色象徵年輕活力。

PANTONE 3535 C
C=5, Y=90

K=100

· 標準字設計

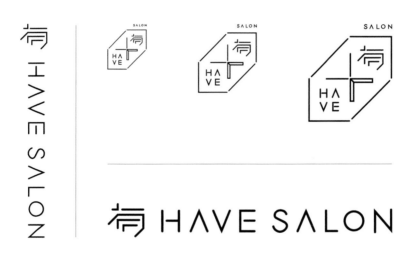

· 輔助圖形

　以空間框線為視覺構成，結合不同圖像象徵空間場域與人及專業意涵，表現品牌多元性及創造力。

品牌識別應用

· 平面設計

在思考萬用卡部分，為了讓卡片使用性多元化，我們將萬用卡設計一體成型的卡榫結構，讓客戶依照各類活動需求，自行印製內容在一般紙張上，再結合至萬用卡的卡榫上成型並直接郵寄。

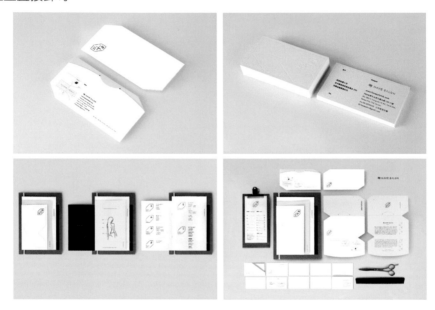

專案初期便接收到客戶的請託，希望能在有限的製作預算，達到最大的設計效果。因此在名片夾設計部分，我們運用品牌元素設計，並使用空間裝潢施工剩材製作，幫助客戶節省製作成本。

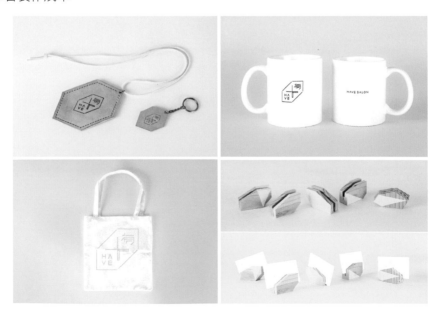

　　由於客戶本身有相當多作品，我們運用髮型師的作品與品牌元素融合創作，將作品延伸至空間，並以髮型設計師為腳本，營造職人的特色，讓品牌增添趣味。

・網站設計

・視覺設計

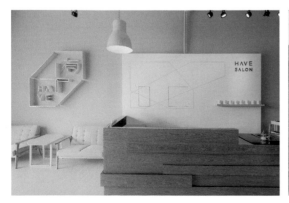
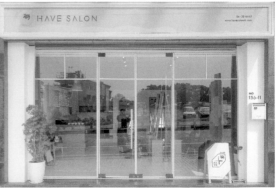

渥得國際設計有限公司

◯ 電話：04-2226-8899　地址：台中市中區三民路二段1號12F

　　渥得設計，成立於1995年，25年的淬煉見證了市場變遷、品牌興衰與消費型態的改變，始終專注於品牌及包裝設計，擅長提煉文化並轉化為品牌形象，為品牌建立獨特性，精準掌握市場需求，並落實於設計之中。我們相信好的品牌設計是最有效的溝通方式，讓我們共同創造屬於品牌與包裝的新價值。

　　溝通本身便是種價值創造，無論是與客戶的溝通或是與消費的溝通，因此商標設計以文字標誌為基礎，WORD即是溝通的本質，以大寫字型表現專業，並加入分號的概念，分號在標點符號中代表句子與句子間的連接，連結相互對立概念，讓彼此不同的概念與歧見整合成句，進而建立價值，這便是渥得設計的核心主張。

經手過的品牌設計案

97年度南投縣仁愛鄉農會–建構優質地方特色品牌茶葉產銷計畫；101年度福星茶葉品牌形象提升計劃、快車肉乾品牌形象提升計劃；102年美方芋仔冰城品牌設計案、永克達品牌設計案；104年阿米瑟工業品牌設計；106年麗水水品牌設計；107年仁愛鄉農會品牌升級輔導案；108年北農蔬果飄香品牌設計案、好想見麵餐飲連鎖品牌設計案；109年仁愛鄉農會五岳巴萊品牌設計案

負責人資料

創意總監　李銘鈺Corine Lee

TPDA台灣包裝設計協會理事長、台中市廣告創意協會常務理事、雲林科技大學未來學院學程顧問、亞洲大學視覺傳達系講師。

25年品牌及包裝設計經驗，經手品牌達百件以上，深刻明白中小企業的問題點與品牌建立的困難點。品牌是企業的精神，包裝是美麗的外貌，唯有精神與外貌俱足，才能屹立在競爭激烈的市場裡打拼，我們的團隊就是與大小品牌並肩作戰的先鋒部隊。

設計總監　黃盈嘉

熱愛設計與創作的生活觀察家，總是在腦袋裡天馬行空的思考著如何在這世界加上屬於自己的痕跡，認為設計必須是各種生活的體驗和經歷的加總。每次提案，從最初的驚嘆到結尾的認同都是我所熱愛的過程，每次的觸動必須具有儀式感，這世界值得被好好對待，而我們正在經歷著。

專案經理／文案　林奕圻

擅長品牌行銷策略企劃與文案撰寫，深識市場脈動，趨勢觀察、蒐集與分析，並具有良好耐性與多種人格角色，作為設計與業主溝通之橋梁，經常躊躇、激盪、打滾於文字中，每天如等待果陀一般，期待靈感到來。

給新手設計師的建言

　　設計學院受到年輕學子的歡迎已好多年，或許可以歸功於政府對於文創產業的推廣，以及一般人對設計、創意的美好想像，再加上術科測試的減少，使得設計學院的入學門檻逐年降低，造成現今設計人才過多卻不精的現象，因此形成業界普遍低薪的後果。

　　對於剛接觸設計的新手，我建議大家先把自己的基礎打穩再看準目標前進，畢竟設計的範圍很廣，從平面設計、包裝設計、動畫設計、網站設計、品牌設計等，各有各的特色與專業範疇，一旦確認自己感興趣的業別，只要不怕蹲馬步，肯學、耐得住辛勞，遲早會有屬於自己的成就。

設計師Q&A

發展品牌設計的起因

我們創立之初便以品牌設計為出發，從vis、平面文宣、展示、空間、包裝等通通都是品牌的延伸，或者品牌設計的一環。早期以製造業的品牌形象（BtoB）為主，延續到後面的服務、餐飲、快銷商品，從製造出發進而到市場面向，深知品牌設計的重要性，是故在與業主溝通時皆以品牌為導向進行討論與建議，完善品牌形象，彰顯品牌的獨特性，提升整體的品牌信任、價值與溢價能力。

企業建立品牌的緣由

在物質過剩的時代，所有的同類型商品都有太多的選擇，這時候只有好好經營自身產品，與消費者好好溝通，並好好包裝自己，才能在眾多商品中脫穎而出。品牌經營已是現代企業的必需品，除去低階的代工廠可能暫時不需要，在現今社會中，若是沒有建立起自身的品牌價值定位，就無法在競爭激烈的市場存活。

台灣品牌設計市場的未來發展

以優點來看，現在的業者與廠商越來越有品牌意識與概念，加上台灣的設計水平逐年提高，所以常常會有令人驚艷的作品產出；但缺點就是台灣的市場規模還是太小，業者的經費也相對少，對於設計師就會有諸多限制，甚至造成整體設計業界的生存不易。

品牌設計應具備的基本功

主要有三個最基本的能力：一、觀察力，設計最終的目的是解決問題，改善生活品質，必須具備良好的觀察力才能發現問題；二、審美力，有國際觀的審美能力才能做出有國際觀的設計；三、學習力。只有不斷的學習才能跟上多變的潮流。

推薦的進修方式

現今資訊發達，學習進修的管道如繁星般五花八門，而且適合每個人的進修方式皆不同，於是不再多加闡述具體的進修方式，這裡給予進修時心態培養的建議。

首先，必須放棄設計本位心態，以更開闊的視野學習，不要任意的判定與美學、設計無關便棄如敝屨或不感興趣，看了許多徒具一身創意與技巧的設計，卻說不出其緣由與意涵，或是提出似是而非、詞不達意、無法令人理解的作品，這樣非常可惜！雖是老生常談無任何創意，但請以虛懷若谷的心體會世界，方能進修學習。

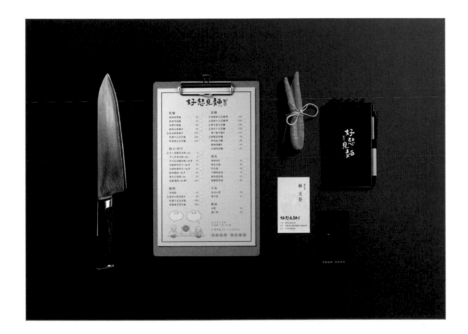

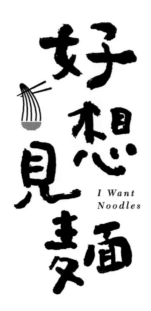

*I Want
Noodles*

好想見麵

設計概念：聚餐見面的情感與溫度

AD：李銘鈺　D：張語庭　CW：林奕圻　ID：有間設計

品牌背景

　　好想見麵坐落於大安捷運站附近，是間以偏川味為主的麵食館，以見面的情感、家常的口味，在繁華的商業區建立起獨特風格。業者投身餐飲數十載，深知川菜廚藝竅門，經營多間餐飲麵館，在他純熟的技術支援下，曾讓許多瀕臨倒閉的麵館起死回生，如今進而想將多年經驗彙整系統化創立品牌。

　　建立品牌識別目的為：將己之所長與多年於線上操作執行面的經驗化為理念，締造價值，將價值與理念成為品牌；其次，進而建立加盟連鎖模式，品牌複製推廣。

品牌定位與核心價值

業者以川菜見長，因此在討論該品牌定位階段，我們決定深入瞭解川菜特色，其中，川菜以麻辣鮮香遠近馳名，若以川味為定位應該能體現其特色，吸引不少人慕名品嚐，但在與客戶討論過後，我們放棄了這個容易操作的特點；因為在實地考察與整體評估後，我們發現川菜固然有其特色，但在大台北地區都市性的環境與性價比的分析下，小型餐館更應具備靈活性，以川味為品牌定調反而是種侷限。

因此在設計策略上我們改以商業區中，人與人短暫的交集和最基本的情感匯聚為切入點，以見面為題，命名為：「好想見麵」。

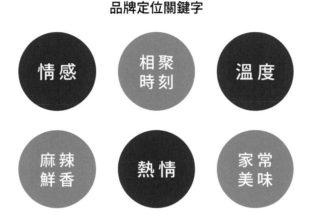

品牌定位關鍵字

情感　相聚時刻　溫度　麻辣鮮香　熱情　家常美味

草稿繪製

以視覺與味覺的裡應外合為主軸，餐廳可以說是人們現今最常相聚、見面的場所，是生活與情感的交會處，因此在定位上從見「麵」出發，以美味為名，號召人們相聚見面，像是中午休息時，同事間的閒聊：「吃甚麼？走，見面。」嘗試將日常情感與追求美味的想念設計於店內，展現一幅屬於你我的餐飲時光。

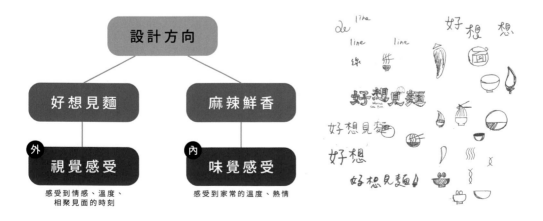

設計方向

好想見麵　　麻辣鮮香

外 視覺感受　　內 味覺感受

感受到情感、溫度、　　感受到家常的溫度、熱情
相聚見面的時刻

提案説明

　　提案皆以手繪方式設計，食材為框架、情感為主軸，讓整體視覺具有溫度。透過字體與圖形的組合，強調麵食和川味的麻辣特色，配上香味四溢的麵點與菜色，視覺與味覺的合謀、雙重刺激、彼此相互的裡應外合。

A

好想見麵

I Want Noodles
麻｜辣
鮮｜香

以柔和線條象徵讓人感受到溫暖的料理，並以鮮紅點綴，代表川味料理不可或缺的辣椒。

B

好想見麵

I Want Noodles

以圓滑字體展現Q彈的麵條，猶如食麵的甜暢，闡述好想見麵的情感，透過美味連結你我的情誼。

C

好想見麵

/siùnn/ /mī/
/siòh/ /kìnn/

以線條的扭轉來展現麵條的勁道，搭配「好想見麵」的台語發音，添加一分人情味。

D

好想見麵

I Want Noodles

以手寫字呈現出品牌的溫度、手作的鮮香，圖示以麵碗和辣椒融合，強調麵食和川味的特色。

標誌選定與調整

　　最終以蘊含傳統文化情感的紅色為主要色系，運用現代感的手寫字表達品牌溫度，傳達手作的鮮香，透過筆觸讓消費者感受到好想見麵的親切，字體搭配手繪的圖示以碗、麵條和辣椒外型融合，強調品牌麵食特色。

品牌識別系統

·標準色設定

標準色　　　　　　　　　　　　　　　　輔助色

| C30 M90 Y100 K0 | C0 M0 Y0 K100 | C0 M5 Y10 K0 | C30 M45 Y75 K0 |

·輔助圖形

見面的時光

　　同樣以手繪的方式描繪吃麵、品味的美好時光，運用設計將人們相聚的單純美好記憶寄情於品牌中成為輔助圖型，將這樣的氛圍帶入「好想見面」，成為品牌的特色，店內最美的風景。

品牌識別應用

柴米油鹽醬醋茶所堆疊出的溫度

　　延續著品牌風格調性，在應用物件上以文青舒服為走向，在碗筷、菜單等細節上，強調見麵情感的主軸與溫度，其中不斷與業者溝通對話，希望能將設計整體落實於各項目中，呈現系列化的一以貫之，以情感的方式，在熱鬧且競爭激烈的大安區，創造一種專屬於好想見麵的風格樣貌。

・平面設計

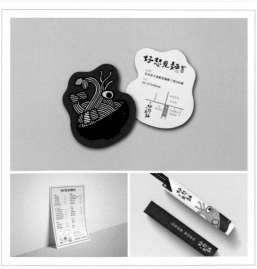

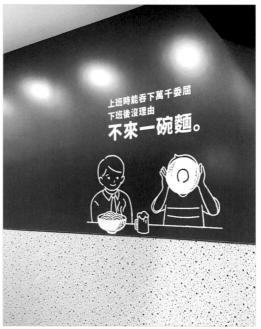

· 視覺設計

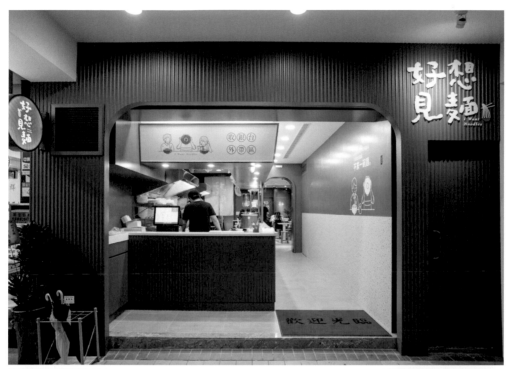

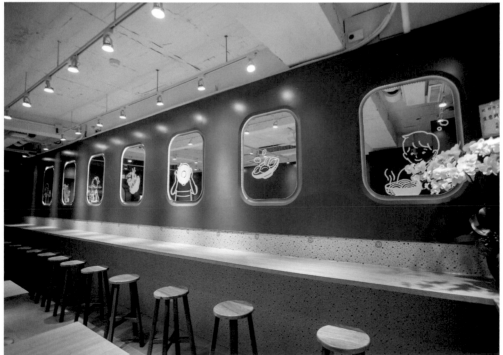

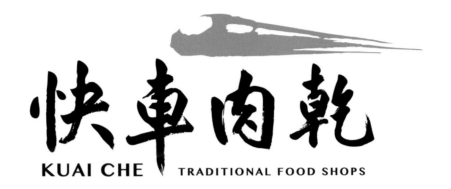

KUAI CHE TRADITIONAL FOOD SHOPS

快車肉乾

（此為2012年的品牌設計案）

設計概念：古早人情味的傳承，線上年輕活潑的展現

AD：李銘鈺　D：黃盈嘉

品牌背景

市場的老品牌　駛進線上平台

　　菜市場是人們互動，混雜百貨、市集、魚豬肉等與情感、記憶的重要公共空間，是最能體會台灣人真性情與台灣人文樣貌的所在。

　　快車肉乾，起源於台北南門市場，是個遠近馳名的知名肉乾店鋪，時間走過三十年，快車肉乾如今已成為南門市場上具有象徵性價值的品牌，二代接手經營後，適時調整定位，將目標族群拓展到年輕族群，通路放眼世界，將市場的老舖子，開上了線上平台。

品牌定位與核心價值

傳承記憶人情味，風格創新向前行

　　快車肉乾，是由兩位南部北港的夫妻所創立，他們每月從北港搭乘火車到台北將美味帶到市場，北上的火車乘載著他們打拼的汗水；長直的鐵軌如他們對於未來的美好想像，向著遠方綿延展開，因此這小攤子就叫「快車肉乾」。

　　品牌價值與定位以延續這份屬於台灣的人情味出發，但由於品牌除了實體店面外，同時想朝線上發展，因此整體品牌樣貌兼顧線上受眾，在設計上更為年輕化。

草稿繪製

　　快車肉乾，由品牌名可得知明確具體的樣貌——快車，北上的火車頭代表著屬於快車肉乾多年的情誼，所以我們在繪製便以火車頭為發想，結合字體設計，嘗試做搭配。在畫面上我們以小豬的模樣和快車肉乾的快車為出發，想從此二者的概念表現出年輕化的感覺，但又具有屬於市場的情感在裡面，所以我們先以手繪的方式畫了幾款不同的小豬仔樣貌；其次，火車頭因車體有各種不同的樣貌，對此我們嘗試不同種的快車造型。

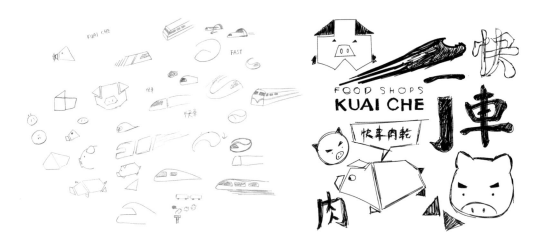

提案説明

A

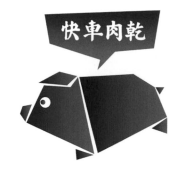

以肉乾的幾何圖型為發想，透過幾何的拼貼，結合成一款小豬的模樣，像是表述肉乾生產來源，讓這隻豬仔成為品牌的代言，由他口中說出快車肉乾，就像品質保證。

B

此款為肉乾圖型的概念延伸，由於擔心第一款標誌中快車肉乾的字體過小，在閱讀與識別上較為薄弱，因此改以搭配手寫的快車肉乾字體，由於快車肉乾最知名的商品為超薄肉乾，在字體設計上，便將那超薄的感覺融入字體中。

C

有別豬肉的發想，回到品牌名稱以快車的車體造型為主軸，在復古與現代的速度感中抉擇，與不同字體的選擇與搭配表現出差異，以其搭配建立屬於快車肉乾的獨特樣貌。

標誌選定與調整

在繪製各種不同的列車形式後，最終選定以日本日立的火車車型，先頭車採流線造型設計，並將大窗改為小窗，帶入奔馳與速度，代表時代向前行的精神，塑造年輕客群也有共鳴的時代氛圍，設計出創新又不失懷舊的商標。

既為肉乾，我們以豬為主題，設計出名為功夫福弟的角色IP（intellectual property），透過服飾裝扮與肢體動作，傳達產品口味與特色，截拳勁道代表厚切肉乾，手裡射出薄如蟬翼的肉紙，這樣的視覺記憶，能為營銷操作挹注資源，非常利於線上與線下操作。在設計與產業的相互配合，讓品牌順利的轉型升級，使得線上銷售成為肉乾類熱銷爆品。

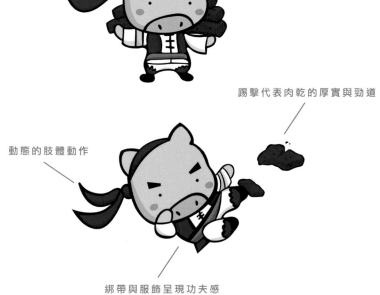

踢擊代表肉乾的厚實與勁道

動態的肢體動作

綁帶與服飾呈現功夫感

品牌識別系統

快車肉乾各種口味琳琅滿目，並且仍在持續推出新產品。為兼顧三十年老品牌傳統表現，在包裝進行整合並延續商品包裝風格的一致性。

・平面設計

· 角色IP

　　我們將福弟的IP發揮的淋漓盡致，讓牠根據不同的口味別，換上不同風格的服裝與肢體的動作，包裝猶如福弟的伸展台。海味便以討海人之姿；泰式便運用帕農（一種用布纏裹腰的服飾）和金塔象徵泰國風味。IP與快車的標誌成為彼此口味與口味間的連結，讓畫面豐富多元，又能保有風格的一致性。

厚切口味

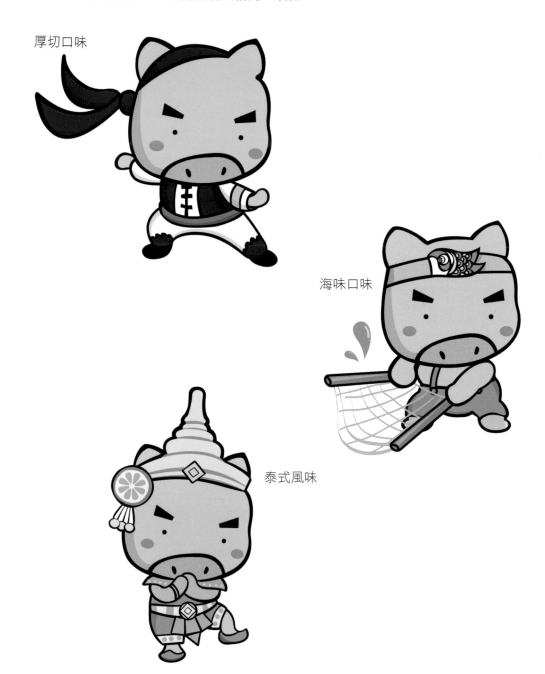

海味口味

泰式風味

· 包裝設計

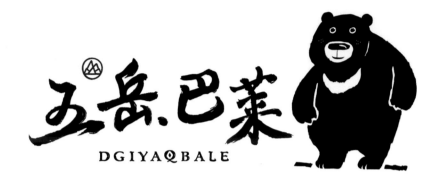

五岳巴萊
DGIYAQBALE

五岳巴萊（仁愛鄉農會）

設計概念：賽德克族文化、山岳與生態之美

AD：李銘鈺　D：黃盈嘉　CW：林奕圻

品牌背景

　　仁愛鄉農會位於台灣南投中部山區，觀光事業發達，知名的清境農場、合歡山以及霧社皆坐落於此，更是得天獨厚，擁有「全台高山茶最高海拔產茶區」的特殊產地，以及珍貴武界段木香菇等豐富山產。早期國民政府來台，為管理方便以忠孝仁愛信義的命名方式，才有今天這仁愛的稱呼，導致仁愛鄉農會的仁愛之名與當地特色文化有其落差，光就名稱無法展現品牌精神與特色，因此想從在地原住民的特性為品牌定位、命名到商標與形象進行整體的規劃與設計。

品牌定位與核心價值

　　為讓品牌具有識別與特色，我們實地多次市場調查，發現仁愛鄉農會其實非常具有市場競爭力，他們同時涵蓋五大高山茶區：福壽山、大禹嶺、合歡山、清境、奇萊山，對此稱之為五岳，並搭配賽德克族元素，賦予巴萊（真正的）二字，運用先前榮獲台灣十大伴手禮首獎──茶葉品牌「五岳霧芽」的行銷能量，點綴出原住民文化，品牌名稱便以「五岳·巴萊」為名。

　　再者，因農會品牌的成立，使得當地的茶葉與山產品質，更加穩定與具有溢價能力；五岳·巴萊的品項大都是天然、無加工與原住民特色之產品，因此用以原味稱之，兩者概念結成為「原味靠山」的廣告語，作為品牌的核心地位與價值，讓消費者即便不解五岳巴萊，亦能夠通過原味靠山，明白品牌的調性與產品。

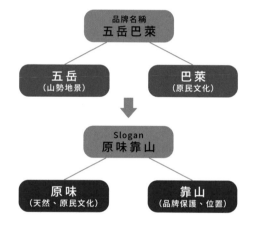

草稿繪製

　　以賽德克族的原住民文化，中央山脈上的白石山上（Bnuhun），賽德克族的創生傳說，賦予原民文化意涵，將品牌名以手寫字五岳·巴萊為主，搭配山景呼應五岳之名，在草稿繪製時便嘗試幾款字型與山勢地景的搭配。

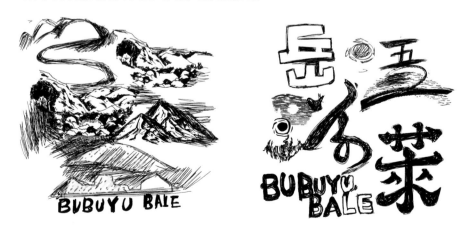

提案説明

A

五岳巴萊
BUBUYU BALE

將五岳巴萊字體成為標誌，設計上用較可愛
活潑的字體，闡述原住民的樂天，英文上則
採用山林的賽德克語「bubuyu」，讓讀音更
有趣味感。

B

五岳巴萊
真正山 BUBUYU BALE

延伸前款的設計以純真出發，字體設計在角度
更為明顯接近手寫字體，並且為讓消費者清楚
標誌中巴萊的意涵，在標誌下方加上綠底字樣
真正山。

C

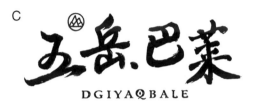

五岳巴萊
DGIYAQ BALE

相對於前兩款以原住民的純真為基礎的設計，
此款以不同面向切入，用奔放揮灑的字體表現
五岳高山那種崇山峻嶺的氣勢，展現壯闊。

標誌選定與調整

經過雙方溝通，初步共識要以手寫的五岳‧巴萊字體搭配山勢地景為品牌標誌。
最初為彰顯原住民文化的奔放與山勢地景的壯闊，將五岳‧巴萊以流暢的方式展現，
為增添視覺的記憶度，增加熊的圖像作為象徵，如同原住民的傳說與神話在這五岳的山
林裡，淵遠流傳。英文字體則採用賽德克族語的羅馬拼音：崇山峻嶺DGIYAQ和真正的
BALE，在Q字中增加原住民元素。

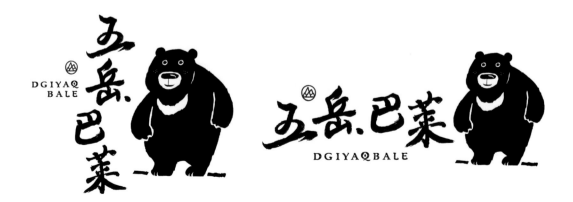

品牌識別系統

· 標準色設定

輔助色彩取自賽德克族傳統服飾、紋面、配件,提供應用於不同媒介之色號,增加品牌形象的活潑感。

CMYK印刷色　　K100　　M100 Y100 K30　　C10 M40 Y100

Pantone印刷色　　Pantone Black C　　Pantone 186 C　　Pantone 124 C

· 輔助圖形

取自賽德克族神話故事的象徵代表性動物,如臺灣黑熊(力量)、土狗(原始)、貓頭鷹(多產),結合彩虹橋概念、賽德克圖騰,將其代表意象運用於輔助圖型之中,展現品牌的價值,屬於仁愛鄉的原生與樸質,運用古樸版畫效果作為整體輔助圖形風格,以此作為延伸運用。

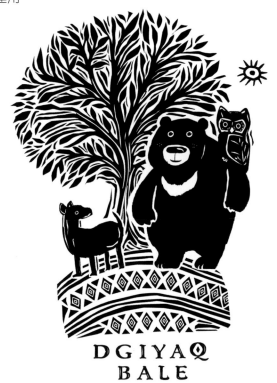

DGIYAQ
BALE

品牌識別應用

· 平面設計

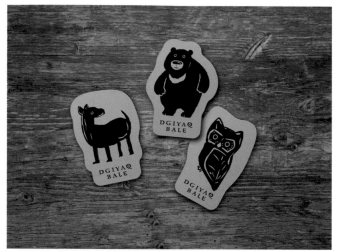

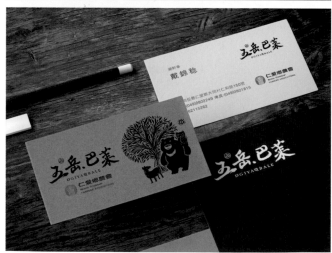

・服裝設計

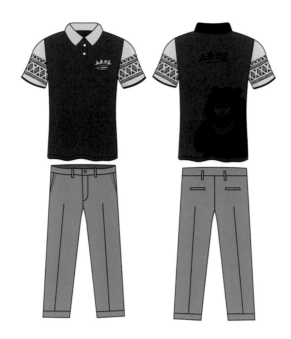

・角色IP

　　為了成為後續行銷與品牌推廣的助力，將商標上的熊予以命名，我們參考賽德克族，德固達雅語系中對於熊的稱呼——Kumay，將這熊稱為「酷賣熊」，成為代表五岳巴萊的品牌吉祥物。

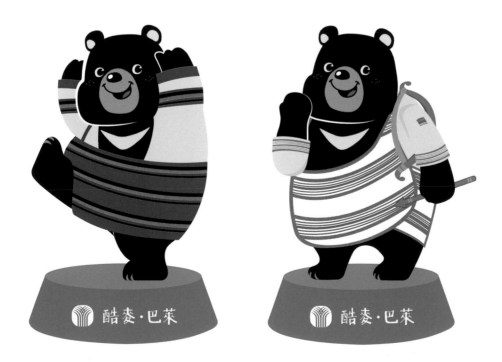

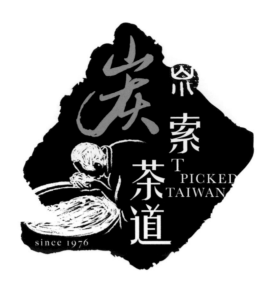

炭索茶道

（此為2017年的品牌設計案，現已更名為「炭茶道」）

設計概念：炭培工藝特色、製茶師傅頂真（tíng-tsin）態度

AD：李銘鈺　D：黃盈嘉

品牌背景

　　炭索茶道為製茶品牌，以炭火焙茶技藝傳承三代歲月，採用的龍眼木炭焙茶，讓燒炙帶有香甜味，能將茶葉焙出口感柔順、甘韻香甜的韻味。現今製茶業者為求品質與產能的穩定，在焙火時大都以儀器電焙方式執行，無須人為控火，大量減少時間與人力成本。炭索茶道卻傳承古法，在追求生產效率的製茶行業中，這樣費時費工的做法鮮為少數，卻也讓炭索茶道的茶充滿著台灣的情感。雖然製茶有三十年經驗，卻缺乏品牌的樣貌，只能口耳相傳推廣，因而打造品牌益於宣傳教育，讓更多人知道炭焙的特殊性與工藝的價值。

品牌定位與核心價值

以炭烘焙，需要經驗豐富的焙茶師傅焙製，需人為控火與繁複的處理程序，以長時間慢火、文火烘焙，對於品質的堅持過程，便是台灣製茶師傅工藝的展現，對此日本稱之為工匠職人精神，在台灣便稱為頂真(tíng-tsin)。這便是炭索茶道的品牌特色與核心價值與文化的表現，因此我們將品牌定位成具有工匠精神的茶藝品牌，延伸至整個品牌設計中。

草稿繪製

既然炭焙工藝為品牌的特色，製茶師傅頂真態度為核心價值，設計上便以這兩個理念出發，經過多方嘗試、設計師共同討論，決定以炭字進行各種不同的發想，像是有火在燃燒般的炭或是拓印感覺的炭，試圖繪製讓消費者視覺上便能感受到炭焙茶的感覺，又蘊含頂真態度的商標。

提案説明

A

炭索茶道 T-PICKED

T-PICKED

炭索茶道

用品牌字體作為標誌，針對炭索茶道四字清新
簡約的筆畫設計，在炭火與相關部首上運用燙
金的技巧，凸顯炭焙的概念，加上現代感印章
蓋下焙字，如認證一般增加標誌的信任度。

B

以炭焙的探作為設計發想，用炭筆線條筆觸呈
現茶葉炭焙時的樣貌，用圖形描述炭焙的特
色，並將這炭筆茶葉的樣貌，轉換為一隻手，
象徵以雙手傳承此工藝。

C

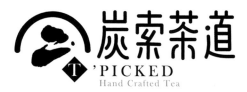

運用龍眼木炭的橫切面，表現炭的樣貌，書法
筆觸的揮灑與線條的配合，賦予標誌東方的意
象，傳達出屬於台灣茶葉如工藝般的技術。

D

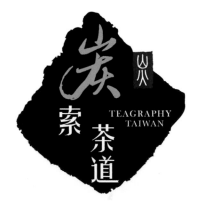

以菱形為框架，搭配字體設計建立商標，預設
將炭字以燙金方式呈顯，以黑底襯托炭字的
金，展現質感。

標誌選定與調整

　　以屬於品牌精神象徵的炭字為主體,將炭索茶道炭字的象徵性落實於品牌之中,並增加品牌的獨特性,建立起頂真的品牌形象。將老師傅製茶聞香的身影以手繪的方式,傳達手作溫暖與頂真(tíng-tsin)的態度。更像是側寫,讓消費者以觀看的視角,體會老師傅手捧茶葉聞香,那般謙卑像是祈禱,心存感念的將炭索茶道奉上。

　　炭字為主體,針對炭索茶道設計字型

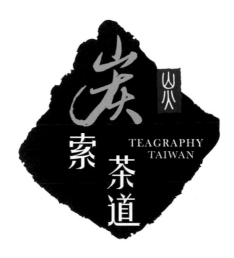

　　　　製茶師傅手作溫暖與頂真(tíng-tsin)的態度

品牌識別應用

　　頂真（台語：tíng-tsin），代表精益求精，堅韌不拔的守護，對於品質要求甚高，為了追求自身認定的完美而不願妥協。「自然生態」所有形態的生物都和自身存在的環境產生生命共同體的連動。

　　將「職人一般堅持」和「生態自然」連結，並把山巒堆疊的樣態繪製於禮盒，營造屬於高山茶才有的風景畫面，跟隨茶韻徜徉於靈山秀色、空水氤氳之中。

　　由於標誌本身畫面較為複雜，因此在提袋和應用的設計上便皆以標誌為主題，不再多加其他複雜設計，保有焙茶的專注態度與調性，直接落實於應用項目中。

頂真(tíng-tsin)　　　　　　龍眼木　　　　　　茶園

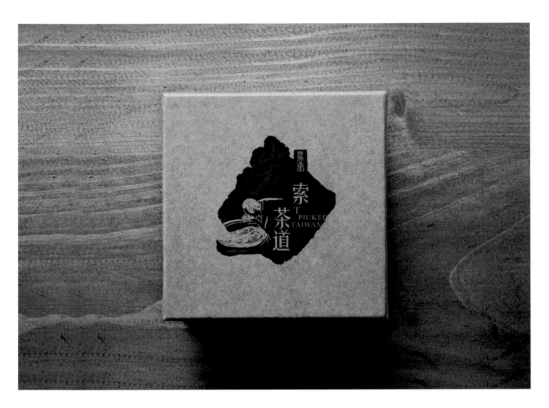

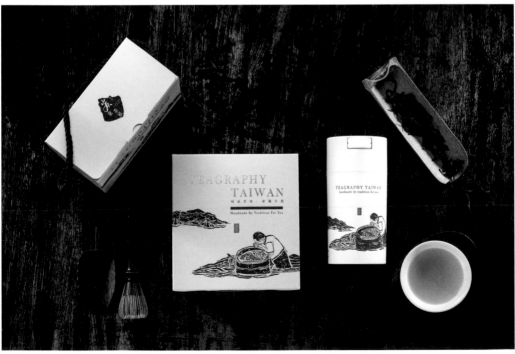

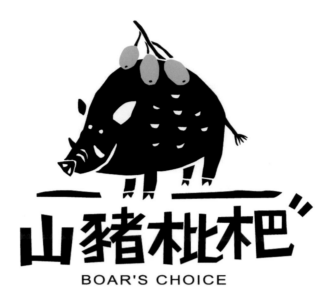

山豬枇杷
BOAR'S CHOICE

山豬枇杷

設計概念：以山豬的姿態 證成琵琶的天然

AD：李銘鈺　D：黃盈嘉　CW：林奕圻

品牌背景

　　臺中新社深山處有個雲霧飄渺、土壤肥沃、生態多元的秘境名為「天冷」，有對夫妻在此摘種枇杷，堅持不以農藥，採以自然共榮共生方式栽培，造就枇杷的美味與天然，但面臨多次的蟲害，甚至引來不速之客山豬貪嘴的造訪，造成不少農損，讓創業之初的夫妻不堪其擾，心煩之餘轉念一想，山豬的出現不正是這片土地對於無毒有機枇杷的肯定，索性將品牌命名為「山豬枇杷」，像是自嘲般代表著夫妻創業的樂天知命，亦是種自我期勉，對於無毒有機的品質要求。

品牌定位與核心價值

以動物姿態證成天然

　　新社頭櫃山的生態環境優質，賦予了枇杷的甜美，自然栽種、無毒枇杷、無化肥，是品牌對產品與生態的重視。在品牌的定位上以自然摘種為重點，山豬為發想，以台灣山豬樣貌作為品牌的表徵，展現品牌的形象。原生態物種賦予的親切感，讓品牌具有生態與愛護土地之使命感。

草稿繪製

　　我們以山豬為題進行設計發想，根據山豬不同局部的樣貌進行草圖的繪製，分別有正面的凝視、側身奔馳於山林的可愛模樣，以及山豬偷到枇杷時所露出的甜美滿意的笑容。

提案説明

A

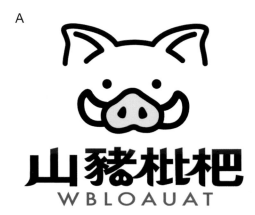

山豬枇杷
WBLOAUAT

溫柔地凝視，直觀地樣貌，以臉部正面直視呈現，並將山豬的鼻子與枇杷造型結合，完整地將山豬與枇杷合二為一，那種注視的模樣，彷彿與消費者對話：「很可愛，買我」。

B

山豬枇杷
WBLOAUAT

將山豬以動態的樣貌來表現，奔跑的姿態與生動的表情，賦予品牌可愛的想像，搭配枇杷紅了、山豬來了的廣告語，讓山豬與枇杷相連結，文字與圖形讓整體商標猶如一句呼喊、一種品質的保證。

C

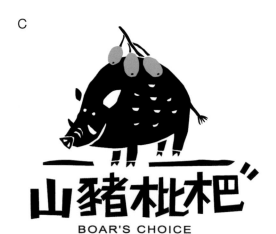

山豬枇杷"
BOAR'S CHOICE

以山豬枇杷的故事做為設計發想，讓這只採收不交貨的山豬身上背著枇杷，並露出貪吃的笑，暗喻著枇杷的甜美令山豬愛不釋手，同時表達整體生態的共生共榮。

標誌選定與調整

　　與業者討論後，最終我們以可愛童趣的刻印表現手法，詮釋山豬枇杷這一品牌的純真天然之感，採收不交貨的山豬身上放著枇杷，露出微笑，暗喻著枇杷的魅力連山豬都愛，想必你也會喜歡，賦予品牌可愛的想像，再呼應廣告語：「自然栽培好生態，無毒枇杷山豬愛」，表達整體生態的共生共榮。字體設計上為符合山豬的可愛形象，延續刻印設計的方式，表現天真趣味的字體樣貌，更加的符合品牌個性。

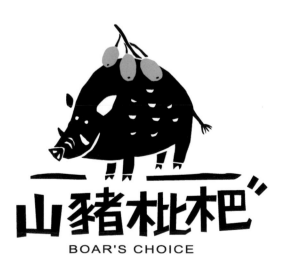

品牌識別應用

　　為提升整體品牌知名度與系列感，我們廣泛的運用枇杷與山豬的元素加以識別，讓商品、名片在使用上能有獨特性與記憶度，讓人知道你並且還能記得你。

・平面設計

・包裝設計

　　在包裝的設計上，便將新社當地的特殊保育物種和屬於山上的環境生態，放置於包裝中，讓這些生態物種成為山豬枇杷的品質保證人，無毒、非農藥化肥這一概念，透過整體視覺畫面的方式傳達給消費者。

品牌
設計力 2

7家品牌設計公司×36個品牌設計案例×5種產業領域

2020年9月15日初版第一刷發行

編　　著	東販編輯部
編　　輯	鄧琪潔
封面設計	水青子
特約設計	麥克斯
發 行 人	南部裕
發 行 所	台灣東販股份有限公司
	＜地址＞台北市南京東路4段130號2F-1
	＜電話＞(02)2577-8878
	＜傳真＞(02)2577-8896
	＜網址＞http://www.tohan.com.tw
法律顧問	蕭雄淋律師
總 經 銷	聯合發行股份有限公司
	＜電話＞(02)2917-8022

品牌設計力. 2／東販編輯部編著. -- 初版. -- 臺北市：臺灣東販, 2020.09

256面；19×26公分

ISBN 978-986-511-431-2（平裝）

1.平面廣告設計 2.商標設計 3.品牌

964　　　　　　　　　　　　　　　　　109010158